LA VÉNERIE DANS L'AFRIQUE DU NORD

CHASSE
DES
MAMMIFÈRES

PAR

Le Commandant P. GARNIER

ANCIEN ÉLÈVE DE L'ÉCOLE POLYTECHNIQUE
CONSEILLER GÉNÉRAL DE LA CÔTE-D'OR

Auteur de *la Chasse des Alouettes au miroir*, des *Tueurs de Lions et de Panthères*,
de *la Vénerie au XIXe siècle en France*, de *la Chasse de la plume au chien d'arrêt*, etc.

PARIS
JULES MARTIN, LIBRAIRE-ÉDITEUR
18, RUE SÉGUIER (PRÈS DU PONT-NEUF)

1883

LA VÉNERIE DANS L'AFRIQUE DU NORD

CHASSE

DES

MAMMIFÈRES

PAR

LE COMMANDANT P. GARNIER

ANCIEN ÉLÈVE DE L'ÉCOLE POLYTECHNIQUE
CONSEILLER GÉNÉRAL DE LA CÔTE-D'OR

Auteur de *la Chasse des Alouettes au miroir*, des *Tueurs de Lions
et de Panthères*,
de *la Vénerie au XIXᵉ siècle en France*, de *la Chasse
de la plume au chien d'arrêt*, etc.

PARIS

JULES MARTIN, LIBRAIRE-ÉDITEUR

18, RUE SÉGUIER (PRÈS DU PONT-NEUF)

—

1883

AVERTISSEMENT DE L'AUTEUR

L'histoire naturelle et la chasse des mammifères de l'Algérie sont aujourd'hui encore incomplètes et assez obscures.

La faute en est d'abord aux Arabes, qui non seulement observent très mal, mais qui, par suite de leur vie contemplative, montrent un déplorable penchant pour tout ce qui est surnaturel; puis, à quelques Européens, plus soucieux de renommée que d'exactitude, qui, pour obéir à leur orgueil, n'ont pas craint de donner de trop nombreuses entorses à la vérité.

Pour remédier à ce fâcheux état de choses, nous avons dû balayer impitoyablement toutes les fables qui nous sont tombées sous la main, et, de plus, n'admettre que des faits puisés à des sources tout à fait sûres ou bien vérifiées avec soin par nous-même.

Cette œuvre, consciencieusement et laborieusement accomplie, nous la soumettons avec confiance au jugement des naturalistes et des disciples de saint Hubert. Si le verdict rendu par eux est favorable, il nous encouragera à poursuivre un travail analogue (déjà commencé du reste) *sur la Chasse de la plume dans l'Afrique du Nord.*

Auxonne, le 5 mai 1883.

DU LION DE BARBARIE

ET DE SA NATURE

Cette espèce unique, assez répandue en Algérie, surtout dans la province de Constantine, est encore désignée par les naturalistes sous le nom de lion de l'Atlas.

Des différences plus ou moins insignifiantes de couleur dans le pelage ont fait dire à quelques écrivains qu'il existait dans l'Afrique du Nord trois espèces de lions, le fauve, le noir et le gris, mais, comme les mœurs, habitudes et régimes, ainsi que la taille et la force de ces animaux, sont exactement les mêmes, nous ne nous y arrêterons point.

Dans les lieux où le lion trouve sans inquiétude des proies abondantes, on rencontre des adultes qui ont jusqu'à 2^m,60 à 2^m,90 de longueur depuis le bout du museau à la naissance de la queue, et 1^m,40 de hauteur au garot, avec une queue de 1 mètre environ ; toutefois les dimensions les plus ordinaires ne dépassent pas en général 1^m,80 de long sur 1^m,14 de haut.

Les femelles sont d'habitude d'un quart plus petites que les mâles dont le poids varie entre 150 et 250 kilogrammes. Ces derniers ont seuls la crinière, ce magnifique ornement qui donne à l'animal un si bel air de parfaite majesté.

La figure de ce chat gigantesque est imposante et mobile comme celle de l'homme, et ses passions se peignent non seulement dans ses yeux (toujours un peu louches), mais encore dans les rides de son front.

Dans la colère, ses yeux deviennent flamboyants et brillent sous deux épais sourcils

qui s'élèvent et s'abaissent comme par un mouvement convulsif; ses lèvres retroussées découvrent des dents formidables; sa crinière se redresse et s'agite; de sa queue il se bat les flancs. Tout à coup il fléchit sur ses pattes de devant, ses yeux se ferment à demi, sa moustache se hérisse, son agitation cesse, il reste immobile, et le bout de sa queue raide et tendue fait seul un petit mouvement lent de droite à gauche. Malheur à l'être vivant qu'il regarde dans cette attitude, car il va s'élancer et déchirer une victime.

Les Grecs et après eux Buffon, qui, dans un style séduisant, a répété leurs dires sans souci de la vérité, ne connaissant pas d'animal plus terrible et plus fort que le lion, en ont fait le roi des animaux et l'ont orné de vertus qu'ils croyaient royales, telles que la noblesse de caractère, la supériorité du courage, la fierté, la générosité, la magnanimité etc., et, de nos jours, on a vu Jules Gérard renchérir encore sur ces belles qualités, tout

en le représentant comme un animal ultra-terrible la nuit, etc.

Après tant de poésie, voici venir la prose, c'est-à-dire, la réalité, qui n'est guère flatteuse pour ce puissant et si glorifié monarque.

« Le lion, dit d'Orbigny (*Dictionnaire universel d'histoire naturelle*, 1843, pages 418 et suivantes), ressemble à tous ses congénères, ou, s'il se distingue du tigre, du jaguar, etc., c'est par sa poltronnerie.

« Quoique n'ayant pas la pupille nocturne, il ne sort de sa retraite que la nuit et seulement quand il est poussé par la faim. Alors, soit qu'il se glisse dans les ténèbres à travers les buissons, soit qu'il se mette en embuscade dans les roseaux, sur les bords d'une mare où les animaux viennent boire, par un bond énorme il s'élance sur sa victime, qui est toujours un animal faible et innocent, ne pouvant lui opposer aucune résistance lors même que, dans son attaque il n'emploierait pas la surprise, la ruse ou la perfidie. Ce

n'est que poussé par une faim extrême qu'il ose assaillir un bœuf ou un cheval, ou tout autre animal capable de lui résister. Dans tous les cas, s'il manque son coup, il ne cherche pas à poursuivre sa proie parce qu'il ne peut courir, et l'on a appelé cela de la générosité, comme on a décoré du nom de gravité la lenteur forcée de sa marche.

« Sa nourriture ordinaire consiste en gazelles, et en singes quand il peut les surprendre à terre, car il ne grimpe pas aux arbres.

« Dans l'ombre, il parcourt la campagne; et, s'il ose alors s'approcher en silence des habitations, c'est pour chercher à s'emparer des pièces de menu bétail échappées de la bergerie; il ne dédaigne pas même de prendre des oies et autres volailles, quand il en trouve l'occasion. Enfin, faute de mieux, il se jette sur les charognes et les voiries, malgré cette noblesse et cette délicatesse de goût qu'on lui suppose. Il est arrivé assez

souvent à nos sentinelles, à Constantine, de tirer et de tuer des lions qui venaient la nuit rôder autour de la ville afin de manger les immondices jetées hors des murs.

« Si, pendant le jour, un lion a la hardiesse de s'approcher en tapinois d'un troupeau pour saisir un mouton, les bergers crient haro sur le voleur, le poursuivent à coups de bâton, lui arrachent sa proie de vive force, mettent leurs chiens à ses trousses, et le forcent à une fuite honteuse et précipitée. »

Nous avons cité littéralement d'Orbigny pour faire sentir combien il y a à rabattre sur les vertus et les nobles qualités que les Grecs et Buffon se sont plu à accorder à ce puissant mais pusillanime animal, nous réservant toutefois de dire que ce savant naturaliste a quelque peu exagéré la poltronnerie, très réelle d'ailleurs, du roi des animaux.

Il n'est d'abord point exact d'affirmer que le lion ne fait sa proie que de quadrupèdes faibles et innocents, car il tombe sans hésiter

sur le dos des sangliers, et, parmi eux, se rencontrent souvent des bêtes tout aussi vigoureuses et formidablement armées qu'en France, bêtes dont parfois il ne vient à bout qu'avec peine et qu'au prix de sérieuses blessures, rarement mortelles il est vrai lorsque les défenses n'atteignent point le ventre.

Il convient ensuite de reconnaître que, sous l'empire de la faim, le lion n'hésite pas, en silence et par surprise, à franchir d'un saut les haies des douars, malgré leur élévation de 3 mètres environ, à saisir un mouton par les reins et à se sauver avec lui au plus vite.

Enfin, si cet animal n'attaque point en plaine les bœufs et les chevaux, ce n'est pas parce qu'il redoute leur résistance qui ne l'arrêterait guère. Le véritable motif de cette abstention réside dans l'impossibilité de parvenir en terrain découvert à s'en approcher sans être vu, à la distance d'un bond; autrement ils détalent avec rapidité et échappent

aisément ainsi au lion qui est incapable de les saisir à la course. Cela est si vrai que, sous bois où il lui est loisible de les surprendre, il ne manque jamais en un clin d'œil d'égorger ces animaux.

Sous ces expresses réserves, nous n'hésitons point à adopter la manière de voir de d'Orbigny sur ce puissant Félien, et nous ferons chorus avec lui quand il affirme que, quelque terrible qu'il soit dans sa colère, « le lion fuit devant l'homme et ne l'attaque que s'il en est attaqué lui-même ». Seulement, dans ce cas, une restriction nous semble nécessaire, car l'animal blessé cède le plus souvent le terrain sans trop de peine et ne prend presque jamais l'offensive que lorsque la retraite lui semble impossible ou du moins trop périlleuse ; il combat alors avec fureur jusqu'à sa mort : c'est le courage du désespoir, et il est vraiment terrible !

Le roi des animaux met bien en pièces l'homme qu'il a renversé sous lui dans la

bataille, mais il ne le mange point. Il est du reste de notoriété publique en Algérie que jamais aucun indigène, aucun voyageur Européen, aucun voleur Arabe nocturne n'a disparu par le fait du lion.

Ce puissant Félien habite de préférence les grands bois, les hautes futaies garnies d'épaisses broussailles. Insensible aux intempéries et n'ayant d'ailleurs à redouter l'attaque d'aucun animal, il choisit pour se relaisser, durant le jour, un fourré presque impénétrable ; les mots d'antre ou de caverne du lion, si usités en poésie, sont donc vides de sens et de vérité.

Par la raison qu'il ne quitte presque jamais les couverts que le soir, la plupart des naturalistes ont cru qu'il n'y faisait qu'un somme depuis l'aube jusqu'au crépuscule, et ils se sont dès lors accordés à le considérer comme le plus paresseux de tous les membres de la famille des Féliens. Ce jugement n'est fondé qu'en partie, car le lion ne dort point

tout le jour et il en est des heures qu'il emploie à chasser ou plutôt à affûter sous bois ; mais, quand il est bien repu, il nous faut le reconnaître, son sommeil est souvent si profond que, malgré la remarquable finesse de son ouïe, il devient parfois possible au chasseur de le surprendre et de le tirer au gîte.

On a pu constater que cet animal absorbait une assez grande quantité de terre glaise et de diss. Serait-ce, comme le croit l'observateur Chassaing, dans le but de provoquer les vomissements toujours laborieux chez les chats et de dégager ainsi l'appareil digestif? On pourrait le croire d'autant mieux qu'il mange très gloutonnement et beaucoup à la fois; il faut en effet 15 kilogrammes environ de viande pour gorger ce vorace gargantua.

Ces Féliens sont sociables jusqu'à un certain point. On dit même que parfois ils se réunissent en nombre pour faire de grandes chasses, mais le fait n'est pas prouvé. Ce qu'il

y a de plus certain, c'est qu'ils mènent d'habitude une existence solitaire et qu'on ne voit ensemble le mâle et la femelle que depuis l'époque des amours jusqu'au moment de la parturition.

Le rut a lieu ordinairement vers la fin de janvier. Irrités par de violents désirs, les mâles adultes recherchent les lionnes avec ardeur et se livrent pour leur possession des combats terribles et bruyants, mais en somme fort rarement mortels pour un des deux rivaux. Sauf en effet le cas exceptionnel d'une égalité absolue de fureur, de force, d'agilité et d'adresse, après une courte lutte, celui qui a été roulé abandonne la partie et, comme le vainqueur satisfait ne le poursuit jamais alors, le duel est terminé, sans grand dommage de part et d'autre.

Les grands vieux lions se présentent bien rarement au rut; ils finissent même par y renoncer tout à fait. L'âge les alourdit et, malgré leur solide charpente et leur force

supérieure, ils ne peuvent qu'avec désavantage lutter contre des adultes plus jeunes et beaucoup plus agiles. Cette infériorité les dégoûte et les conduit à l'abstention.

La lionne porte de 108 à 110 jours. Dès qu'elle sent qu'elle va mettre bas, sa seule préoccupation est de chercher un ravin boisé impénétrable pour déposer sa progéniture; elle se cache alors avec le plus grand soin du lion qui, comme tous les matous, nonobstant la sensibilité qu'on lui attribue, ne se gênerait point pour dévorer ses enfants.

Ainsi que tous les animaux de son genre, elle a quatre mamelles. La portée varie de deux à cinq, et l'allaitement dure environ six mois.

Tous les petits se ressemblent en naissant; leur pelage est laineux pendant le bas-âge, plus foncé que celui de la lionne, avec de petites raies brunes, transversales, sur les flancs et à l'origine de la queue. Ils portent ainsi alors une espèce de livrée.

La mère les soigne avec une grande tendresse, et, malgré l'infériorité de ses forces, elle combat, pour les défendre, jusqu'à la dernière extrémité, même contre les mâles de son espèce. Lorsqu'elle craint la découverte de son liteau, on la voit embrouiller sa trace, doubler ses voies, et finalement les emporter dans une autre cachette, quelquefois très éloignée, où elle les croit plus en sûreté.

Elle chasse pour vivre et n'apporte du gibier à ses petits que lorsqu'ils peuvent le déchirer ; enfin elle ne les quitte que quand ils sont capables de pourvoir à leur nourriture et de se défendre. A quel âge cet abandon a-t-il lieu ? Les uns disent à un an, d'autres à deux et certains vont jusqu'à trois. S'il nous fallait absolument nous prononcer là-dessus, nos conjectures nous porteraient vers le chiffre de deux années au plus et peut-être moitié moins.

Ce n'est qu'à 5 ou 6 ans, lorsque les lion-

ceaux deviennent complètement adultes, que toute trace de livrée disparaît du pelage; mais, dès l'âge de trois ans et même plus tôt, la crinière commence à pousser aux mâles. D'après cela, si l'on en juge par l'analogie et par la règle posée par Buffon, il faudrait reconnaître que la durée de l'existence du lion est comprise entre 30 et 35 ans.

Quelques chasseurs ont prétendu que, par suite de leurs combats meurtriers lors du rut, les mâles étaient en minorité chez la gent léonine, et d'autres ont dit au contraire que la crise de la dentition, frappant surtout les femelles, les constituait en minorité. Nous nous refusons absolument à croire à ces assertions, qui en réalité ne reposent sur rien de sérieux.

Le rugissement du lion mérite qu'on s'y arrête. « Il est indescriptible : il semble sortir des profondeurs de sa vaste poitrine, qui paraît sur le point d'éclater. Souvent même, dit Æ. Brehm, il est difficile de se rendre

compte de la direction d'où partent les cris, car l'animal les pousse vers la terre, qui les propage en tous sens, comme un grondement sourd. On dirait un mélange de tons très puissants, compris entre les voyelles O et U. Ordinairement, on entend d'abord trois ou quatre sons poussés lentement, comme des espèces de gémissements ; bientôt les sons s'accentuent et se pressent, pour se ralentir de nouveau, diminuer d'intensité et se transformer en une espèce de grognement. »

Lorsque cette grande voix se fait entendre dans le calme des nuits, tous les animaux frémissent, et l'homme lui-même, quelque soit sa bravoure, a d'abord ce qu'on nomme la chair de poule et ne manque jamais ensuite de se demander avec anxiété si son courage ne faiblira point devant un aussi redoutable adversaire. Nous savons par expérience que c'est bien là l'effet toujours produit sur l'homme par cet épouvantable rugissement dont la puissance, comme disent avec rai-

son les Arabes, égale celle du tonnerre.

La lionne rugit comme le lion, mais sa voix est toujours un peu moins forte.

Ces animaux, lorsqu'ils circulent la nuit, ont une tendance assez grande à suivre de préférence les chemins et sentiers frayés. Nous verrons plus loin que les chasseurs peuvent tirer bon parti de cette habitude, et quelles précautions il leur faut prendre dans leurs affûts nocturnes, s'ils veulent réussir, pour ne pas éveiller les soupçons des lions qui se montrent d'autant plus méfiants qu'ils sont plus âgés.

On s'est bien souvent de nos jours étonné de l'audace des dompteurs qui entrent dans la cage des lions et les forcent à obéir, oubliant que cette audace était vulgaire chez les anciens et n'a jamais cessé de l'être en Orient. On voit même encore de temps en temps aujourd'hui d'énormes lions conduits en laisse par des indigènes de l'Algérie; seulement on ne connaît point les procédés d'élevage et de

dressage à l'aide desquels ils obtiennent cette singulière docilité, et ce, par la raison bien simple qu'ils en font grand mystère et que même ils ont parfois la rouerie d'attribuer leur pouvoir aux versets du Coran qu'ils récitent avec gravité à l'animal, tout en les assaisonnant néanmoins par moments de quelques vigoureux coups de bâton.

Pris jeunes, les lions peuvent vivre assez longtemps en captivité. Il leur faut environ 4 à 5 kilogrammes de bonne viande par jour lorsqu'ils ont dépassé 48 mois; avec cela, ils se portent bien et engraissent; mais la chair de médiocre ou mauvaise qualité les rend souvent malades. C'est une des principales causes de la mortalité dans les muséums, et surtout dans les ménageries, où une nourriture malsaine influe dangereusement en outre sur le caractère des animaux soumis à des exercices publics et les rend parfois quinteux, rétifs ou rageurs.

Ils s'apprivoisent fort bien, sont doux et

caressants non-seulement vis-à-vis de leur maître, mais encore à l'égard des animaux domestiques élevés avec eux. Seulement, dès qu'ils avancent en âge, il serait imprudent de trop s'y fier ; car ils sont capricieux comme tous les quadrupèdes, et le moindre de leurs caprices peut donner la mort.

On a d'assez fréquents exemples de reproduction en captivité ; cependant, jusqu'à ce jour, ce n'est qu'exceptionnellement qu'on a pu élever de jeunes lionceaux ainsi nés ; ils meurent en général à l'époque de la dentition. Mais il est à remarquer que les rares, très rares animaux qui en réchappent, se montrent doux comme des chiens, si doux même qu'on peut en toute sécurité les produire sur la scène.

Nous avons oublié de dire que la chair des lionceaux (à l'état sauvage) pouvait à la rigueur se manger, mais qu'on ne saurait vraiment la trouver excellente. Quant à celle des adultes, pour en venir à bout, il faudrait pos-

séder une mâchoire aussi bien armée que la leur.

Nota. — Sur plusieurs marchés de l'Algérie, notamment dans la province de Constantine, il se vend d'assez nombreux lionceaux, de cinq à dix mois. Les uns ont été pris par les indigènes à l'époque où la lionne, sevrant sa progéniture, s'absente pour lui chercher du gibier. Les autres, plus rares, sont des animaux égarés à la suite de grandes battues ou d'incendies de forêts, quand par hasard une balle ne les a pas rendus orphelins. Les Arabes excellent à capturer ces dernières jeunes bêtes.

CHASSE DU LION

DE BARBARIE

L'Arabe, dont les troupeaux couvrent littéralement le sol de l'Algérie, paie sans conteste un tribut au lion, mais ce tribut n'est point aussi onéreux qu'il a plu à Jules Gérard et autres de le proclamer. Ces chasseurs nous semblent avoir eu à ce sujet la bonhomie de prendre pour argent comptant les doléances gasconnes des indigènes qui ne se gênent jamais pour enfler leurs pertes et pour mentir effrontément, lorsque leurs intérêts pécuniaires sont le moins du monde en jeu.

Il arrive cependant parfois que, malgré les fosses et les affûts blindés dont on ne se sert plus guère, et même malgré les affûts du haut des arbres qui ne valent à leurs intrépides partisans que beaucoup de courbatures et fort peu de dépouilles, il arrive parfois, disons-nous, qu'un animal sédentaire, ayant raréfié le gibier autour de sa demeure, s'acharne alors après un douar du voisinage et lui demande un peu trop souvent un mouton pour apaiser la faim qui le tourmente. Dans ce cas, on cherche par le pied à découvrir le repaire, et, si on peut le cerner, trente ou quarante hommes armés et bien résolus, sans compter quelques traqueurs, attendent le lion à sa sortie du massif ou, à défaut, vont l'assaillir dans son fort.

Les Arabes, quoiqu'en dise Jules Gérard, sont foncièrement braves, car ils n'ignorent point les dangers de ces attaques et ils savent d'expérience que le cortège, qui rapporte en triomphe l'ennemi commun, ramène aussi

d'ordinaire trois ou quatre chasseurs horriblement blessés, bien heureux d'ailleurs quand ce ne sont pas déjà des cadavres!

La vérité est que ces expéditions courageuses échouent le plus souvent, soit que l'animal parvienne à se dérober ou bien que, blessé grièvement, il gagne un fort où ce serait folie de le poursuivre. Aussi aimons-nous bien mieux voir les Arabes, sur les points où le terrain s'y prête et alors qu'ils disposent d'un grand nombre d'hommes à cheval et à pied, exécuter des battues en règle ayant pour but de jeter le lion en terrain découvert; car, s'ils y parviennent, les cavaliers alors, pour peu qu'ils soient prudents, fusillent sans peine ni danger l'animal rapidement enveloppé d'un cercle de feu que par pusillanimité il n'ose tenter de franchir.

La chasse du lion avec des chiens courants a été maintes fois essayée, notamment par Jules Gérard qui l'a portée aux nues. Tout ce qu'il convient d'en dire ici, c'est que le succès

n'a pas répondu à ses espérances, bien que le son des trompes ait paru horripiler la bête et que la meute ait empaumé franchement la voie. Ajoutons bien vite qu'elle n'a pas éprouvé de grandes pertes parceque, malgré son caractère très mordant, elle s'arrêtait avec prudence dès que le gibier faisait mine de se retourner.

J. Gérard a encore préconisé une méthode d'affût nocturne basée sur la constante habitude qu'a le lion de suivre par les ténèbres les chemins battus au lieu de circuler sous bois. Cette méthode, qui nous semble peu facile à mettre en œuvre, consiste à faire garder toutes les routes, chemins et sentiers du massif forestier qui recèle des animaux par un nombre suffisant de tireurs. A l'essai, ce genre de chasse n'a pas donné de sérieux résultats.

En présence de l'inefficacité des moyens de destruction qui viennent d'être examinés, que faut-il donc faire pour parvenir à dimi-

nuer sensiblement le nombre de ces voraces carnassiers en Algérie, bien que nous n'admettions point cependant la réalité des pertes évidemment exagérées à plaisir qu'ils causent aux indigènes? Sans hésiter un seul instant, nous répondrons que la solution du problème nous semble devoir être demandée aux tueurs solitaires. Indigènes et Européens, tous en effet, de jour comme de nuit, ont fait noblement leurs preuves, et leurs nombreux exploits sont là pour l'attester.

« S'il était possible au chasseur, déclare Chassaing avec raison, en suivant les traces du carnassier, d'étouffer le bruit de ses pas et d'éviter le froissement ou le craquement des branches qui se rencontrent au passage, on pourrait facilement le surprendre à la reposée et l'y faire passer du sommeil à la mort. » Pareille chance est échue, en hiver et un peu par hasard, à Mocktar de Teniet-et Haad, à Ahmed-ben-Amar de Souk-Ahras, à Jules Gérard, au général Margueritte, à

Jacques Chassaing et à d'autres ; mais est-ce bien là un mode de chasse qui puisse conduire à une réduction sérieuse du nombre de ces animaux ? Nous ne le croyons point, et, plus que jamais, nous déclarons que l'affût nocturne avec appât, qui a valu aux tueurs solitaires presque tous leurs remarquables succès, est la seule solution pratique du problème à résoudre.

Mocktar, ben Amar et Jules Gérard ont chacun sur la conscience une trentaine de lions ; mais les deux premiers sont bien mystérieux et le troisième verse par trop dans le roman ; force nous est donc de recourir à un chasseur qui n'a jamais donné d'entorse à la vérité et qui est parvenu à tuer quatorze lions en quatre nuits seulement.

S'inspirant du mode rationnel d'affût nocturne que Bombonnel employait pour la panthère dans la province d'Alger, Jacques Chassaing a eu l'excellente idée de mettre un appât vivant (un cheval ou mulet de rebut)

à sept ou huit mètres d'un buisson naturel ou artificiel, capable de bien dissimuler sa présence. Le plus difficile était d'installer cette embuscade sur un chemin ou sentier suivi d'habitude par le lion : pour en venir à bout, il a étudié, de jour et dans la saison des beaux revoirs, le pied de l'animal et s'est réglé là-dessus.

Le choix du poste ainsi logiquement fixé, il restait encore à installer bien en vue, sur la passée, la bête d'appât, et à l'attacher solidement à un fort piquet pour ne point la voir emporter à distance par le lion, suivant sa constante habitude ; puis, à s'arranger de manière à ce que, vue du buisson placé exprès en contre-bas, la proie se détachât nettement sur le ciel pour rendre le tir plus facile, mais en ayant grand soin de ne jamais mettre l'appât et l'embuscade sur la ligne de plus grande pente du terrain, sous peine de voir le carnassier en se débattant rouler tout naturellement sur l'affûteur.

Cette méthode, pratiquée avec adresse et intelligence, a non seulement permis à Chassaing d'obtenir de splendides résultats, mais encore, grâce à son rare talent d'observation, elle l'a conduite à faire les importantes et curieuses remarques qui suivent : 1° Jamais le lion n'arrive jusqu'à l'appât en rugissant ; 2° Il ne l'aborde que cauteleusement et qu'après avoir tenté en vain de le faire fuir ; 3° La corde d'attache ne manque jamais d'éveiller ses soupçons ; 4° Il tient en grande méfiance tout buisson qui ne lui paraît point naturel ; 5° Le plus léger bruit, alors qu'il s'approche de l'appât ou qu'il se met à table, le fait s'esquiver prestement ; 6° Après le coup de feu, il disparaît avec rapidité, grognant d'autant plus fort que sa blessure est plus grave ; 7° Il ne semble jamais rechercher l'ennemi qui vient de le frapper et fuit toujours instinctivement du côté opposé au feu ; 8° Les lionceaux d'ordinaire se montrent imprudents et peu rusés,

tandis que les adultes, les vieux surtout, font preuve dans tous leurs actes d'une astuce et d'une circonspection réellement remarquables.

Chassaing ajoute qu'un lion qui a pris l'épouvante en s'approchant de l'appât n'y revient presque jamais de la nuit, lors même qu'il n'aurait point été tiré, et il conseille même, si on affûte le lendemain, de changer de place. Enfin il affirme d'expérience qu'on peut, le cas échéant, utiliser le carnage fait par l'animal et s'en servir avec succès en guise d'appât, quatre ou cinq nuits consécutives, si toutefois on a soin à l'aide de branchages de le soustraire de jour à la clairvoyante voracité des aigles, gypaëtes et vautours.

Il résulte de ce qui précède que l'affûteur doit pendant la journée reconnaître avec soin par le pied les parcours du lion ; or, il ne peut le faire qu'après les pluies d'automne qui permettent de relever les traces sur le

terrain; d'autre part, le secours de la lune est indispensable pour la rectitude du tir. On voit donc que le nombre des nuits favorables se trouve déjà restreint de ce dernier chef et est de plus limité aux seuls mois d'hiver, sans compter encore celles que la pluie en plaine et la neige en montagne font perdre au chasseur; mais là encore, si par hasard la tempête le surprend à l'affût, il lui faut tenir bon, parce que souvent c'est lors des courtes éclaircies que la bête vient lui offrir les plus belles occasions de réussite. Certes une faction de ce genre, de quelques bonnes couvertures qu'on soit pourvu, est fort pénible à monter toute une longue nuit; mais, une fois entré dans l'embuscade, surtout si l'on a déjà fait feu, la prudence la plus vulgaire exige qu'on y reste jusqu'au jour.

Si les Arabes, au lieu de les vendre le plus cher possible, voulaient fournir gratuitement des animaux hors d'âge, ou si la fortune du chasseur lui permettait de ne pas lésiner sur

la dépense, il est bien certain qu'on s'épargnerait de nombreuses nuits d'affût sans résultat en attachant le soir quelques bêtes de rebut (huit à dix au maximun) sur les chemins et sentiers suivis d'habitude par les lions, en faisant dès le matin rentrer au douar les animaux indemnes et en réunissant, en un seul tas bien couvert de branchages et proche d'une embuscade improvisée, les cadavres plus ou moins entamés ; car alors les meurtriers ne tarderaient guère à y revenir.

L'affût solitaire ainsi pratiqué nous paraît, si on observe bien les précautions prescrites par Chassaing, écarter presque toutes les chances d'abordage, et, en vérité, c'est fort heureux, car la recherche des blessés, qu'il y aurait folie de tenter la nuit, constitue déjà à elle seule bien assez de terribles dangers !

La raison en est facile à comprendre : l'animal atteint se réfugie toujours, s'il en a la force, dans un fourré épais où on ne peut le joindre qu'en suivant ses traces sanglantes

et en se traînant parfois sur les genoux. S'il lui reste encore quelque vigueur, il fuit, et on doit alors renoncer à la poursuite ou bien la continuer jusqu'à ce qu'il fasse tête et prenne l'offensive, auquel dernier cas, s'il n'est pas tué roide, il lui suffira de quelques secondes de vie pour que le chasseur reçoive la mort ou au moins de très graves blessures.

C'est là en effet la partie la plus périlleuse du drame, car l'animal alors combat avec le courage du désespoir, et on sait quelles armes terribles la nature lui a données !

Dans cette dangereuse recherche, l'aide des Arabes est toujours très utile parce qu'ils sont excellents pisteurs; mais on ne doit guère compter sur eux en cas d'agression à cause de leur tir défectueux et inexact.

En résumé, ainsi que le déclarent tous les Indigènes sans exception, il faut être dur comme un chameau pour résister aux intempéries et aux fatigues qui incombent l'hiver (seule saison propice) au chasseur qui s'a-

donne à l'affût nocturne du lion. C'est donc pour nous un motif de plus pour le glorifier de son zèle méritoire ; mais, tout en l'encourageant de toutes nos forces à persévérer dans cette noble et utile entreprise, nous devons expressément lui recommander de ne point négliger toutes les mesures de prudence qui viennent d'être indiquées, notamment celle qui consiste à n'admettre jamais personne dans son embuscade.

DE LA PANTHÈRE

ET DE SA NATURE

Tout nous incite à croire fermement que le léopard n'habite point l'Algérie, mais bien l'Afrique centrale. Nous allons donc borner cette étude à la panthère de notre belle colonie.

Les indigènes la désignent tous sous le nom de *nemeur*.

La panthère adulte mesure moyennement 2m,70 depuis le nez jusqu'au bout de la queue, qui a toujours environ le tiers de la longueur totale. La hauteur au garrot varie de 0m,80 à 0m,90, et le poids de l'animal est de 150 à 180 kilogrammes. Toutefois

Bombonnel a vu une panthère qui pesait plus de 200 kil. et qui mesurait 3m,20.

On est généralement enclin de prime abord à douter d'une si grande pesanteur, mais, si on soulève un des membres de ce carnassier qui semble lourd comme un saumon de plomb, on change bien vite d'avis.

Le mâle est toujours à peu près d'un cinquième plus grand que la femelle ; il a la tête plus forte, plus ronde, et son pelage se montre plus noir sur le dos et moins blanc sous le ventre. Chez tous deux, les oreilles sont en arrière de la tête, très courtes et très écartées l'une de l'autre, noires à la base et cendrées aux extrémités. Le cou est gros et singulièrement court ; le corps est démesurément allongé pendant que les jambes sont très basses.

Il résulte de cette remarquable conformation que, quand la bête marche, le train de devant va d'un côté tandis que le train de derrière va de l'autre, absolument comme si

elle avait les reins cassés, expression vulgaire qui rend bien cette allure disloquée. Rarement du reste on voit une panthère courir ; mais, quand cela lui arrive, ses pattes manœuvrent avec une telle rapidité qu'elle semble glisser sur la glace.

Sa mâchoire est armée de 28 dents, parmi lesquelles on remarque quatre crocs formidables ; les deux d'en haut atteignent souvent cinq centimètres de longueur.

Les pattes de derrière portent quatre griffes et celles de devant cinq ; ces dernières, en forme de serpe, larges, plates, tranchantes et solides, constituent des armes terribles. On a constaté que la patte droite était toujours munie de griffes plus longues ; serait-ce qu'elle est plus souvent que la gauche employée à l'attaque ?

En sus de ces armes formidables, la nature a départi à cet animal une souplesse et une agilité telles que, sans effort apparent, il fait avec une grâce qu'on ne saurait trop admi-

rer, des bonds de dix mètres et plus. Elle lui a donné en outre une extrême finesse d'ouïe, sans doute pour la dédommager du manque presque complet d'odorat et surtout de la faiblesse de sa vue pendant le jour. L'œil de la panthère en effet est organisé de telle façon que de six heures du matin jusqu'à six heures du soir elle ne voit que bien juste pour se conduire, tandis qu'aux environs de minuit elle possède une vision excellente. Aussi ne circule-t-elle jamais de jour en dehors de l'ombre des bois et, si par exception elle venait à être surprise au soleil, comme sa pupille ne se dilaterait que bien faiblement, la verrait-on tourner le dos de suite et aller se cacher.

Chez une vieille panthère, les moustaches sont longues, les yeux tristes, les babines pendantes, la démarche grave, tandis qu'une jeune offre une figure pleine et sans rides, une robe plus claire, un maintien vif et gai et des allures singulièrement plus souples et plus gracieuses.

Cet animal en Algérie habite de préférence les bords accidentés de la mer ou le voisinage des cours d'eau ; il recherche toujours les endroits rocheux et boisés des régions où l'hiver se montre peu rigoureux ; aussi ne le rencontre-t-on que par hasard dans les montagnes habituellement couvertes de neige. Malgré cela, il ne se retire point, quoiqu'on en dise, dans des trous, des antres, des cavernes, et reste tout le jour couché au plus épais des forts ; il lui arrive quelquefois néanmoins de se mettre sous une roche surplombante à l'abri du vent et de la pluie. Ce ne sont jamais que les jeunes bêtes qui, plus sensibles aux intempéries ou plus peureuses, cherchent un refuge dans les cavités du sol.

La plupart des naturalistes prétendent que la panthère grimpe sur les arbres, soit pour y mettre en sûreté les restes de ses victimes, soit pour y poursuivre avec agilité certains animaux, les singes notamment. Nous ne croyons point à ces voltiges aériennes que le

poids de l'animal doit rendre impossibles, et, d'accord avec Bombonnel, nous nous bornerons à déclarer que, s'il se dresse volontiers contre les baliveaux qu'il laboure de ses griffes pour étirer ses membres à l'instar du chat, jamais ses pattes de derrière ne quittent le sol.

La panthère femelle n'a pas de mâle attitré ; elle est complètement livrée à ses seules forces pour l'élevage de la portée. On voit que c'est tout comme la lionne.

Les amours ont lieu en décembre ou janvier, suivant l'âge et la saison.

La mise bas s'effectue en mars ou avril, et la mère se cache avec soin des mâles. Elle a d'ordinaire deux petits qui sont de sexes différents ; parfois on ne lui en voit qu'un seul, et très exceptionnellement trois ou quatre. Ils naissent les yeux fermés.

Les jeunes restent environ dix mois avec la mère, qui en a grand soin et les défend avec courage ; mais, comme au bout de ce

temps, elle entre de nouveau en chaleur, le mâle qui la courtise expulse de suite les petits, qui alors, après avoir vécu quelques semaines ensemble, finissent par tirer chacun de leur côté. Et, à cet âge, la nouriture ne saurait leur faire défaut, attendu que le gibier abonde et qu'ils sont très adroits et très lestes. Indépendamment des marcassins qui fourmillent, ils trouvent encore l'occasion d'un bon repas dans les agneaux et chevreaux qui s'aventurent sous bois.

Vers quatre ans, la panthère est en possession de presque toute son agilité, sa ruse, son audace et sa force. Elle fait alors une guerre acharnée aux sangliers, s'inquiétant fort peu de leur taille, et profitant de leurs grognements continuels lorsqu'ils fouillent la terre pour couvrir le bruit de son approche, bruit qui d'ailleurs, grâce à ses pattes très velues, est si faible que l'oreille la plus fine ne saurait l'entendre. Venant à bon vent toujours et guidée surtout par son ouïe subtile,

elle tombe si vite et si juste sur le dos des bêtes noires que fort peu lui échappent. C'est donc son intervention, bien plus efficace que celle du roi des animaux, qui met un frein sérieux à la trop grande multiplication de ces ravageurs de récoltes, les indigènes n'en détruisant qu'une bien faible quantité qu'ils abandonnent à leurs chiens, quand toutefois la vente n'en est pas facile.

A l'âge de huit ans, la panthère est dans toute sa force, et elle devient alors volontiers sédentaire. Le gibier, les sangliers surtout, s'éclaircissent assez vite autour de sa demeure, et force lui est bien à ce moment, pour se nourrir, d'attaquer le bétail et les chevaux. Quand elle a ainsi tué par besoin, elle tue encore pour le seul plaisir d'égorger. On a pu en effet bien souvent constater qu'elle ne mangeait pas la dixième partie des bêtes qu'elle étranglait, et que les jeunes seules revenaient aux restes de leurs victimes, la panthère adulte, très délicate pour sa nourri-

ture, ne voulant que de la viande chaude et saignante.

La jeune panthère se montre imprudente à l'appât, timide et inoffensive vis-à-vis de l'homme, le jour et la nuit ; mais il n'en est pas de même avec une adulte, une vieille surtout. Si le hasard veut qu'on rencontre cette dernière en plein jour, comme elle n'est pas sûre de sa vue, au moindre bruit elle tournera le dos et se rasera dans le plus proche fourré, la tête sur les pattes de devant à l'instar d'un chat qui affûte. Malheur à l'homme qui alors passe à la distance d'un bond ! elle lui tombe dessus, qu'il soit à pied, à cheval ou même en voiture. Lorsqu'une semblable agression a lieu, la bête se contente de donner à l'homme, sur les reins et la nuque ordinairement, des coups de griffes qui estropient, qui tuent même parfois : mais elle ne s'acharne point alors sur sa victime qu'elle ne touche jamais de la mâchoire, se retirant de suite comme si de rien n'était.

Les choses se passent tout autrement lorsque la bête est blessée ; dans ce cas, le chasseur est culbuté par le choc de cette masse animée d'une vitesse inouïe, et, avec une rage incroyable, il est roulé, déchiré, broyé sans résistance possible. Faire fond alors sur une lance ou sur un poignard, c'est de la folie, le salut ne pouvant s'obtenir que par la mort instantanée de l'animal, qui offre peu de prise à l'arme blanche.

Nombre d'indigènes ont été tués dans de pareilles circonstances, et Bombonnel aurait subi inévitablement le même sort si sa panthère avait eu seulement une patte de devant intacte.

Les Arabes racontent bien des fables sur les combats des lions et des panthères, et il va sans dire que les premiers sont toujours vainqueurs. Ce qui ressort le plus clairement de leurs interminables récits, c'est qu'une haine invétérée existe entre ces deux puissants carnassiers. Nous sommes dès lors étran-

gement surpris de voir que ces mêmes Arabes croient fermement à l'accouplement accidentel de la panthère femelle avec le lion. Il en résulterait, à leur dire, des produits hybrides, nommés *kassoirs*, dont les mâles rechercheraient furieusement la lionne en chaleur et ne craindraient point de se mesurer avec le lion. Enfin ces métis, qui n'ont point de crinière, seraient généralement bien plus féroces que les panthères ordinaires. Est-il bien besoin de déclarer que nous ne croyons pas un traître mot de ces belles imaginations ?

La panthère paraît être capable d'engendrer à l'âge d'environ quatre ans; il semble donc probable qu'elle peut vivre vingt-cinq à trente années.

La quantité de viande qui lui est journellement nécessaire pour sa nourriture, ne doit guère dépasser huit à dix kilogrammes, bien que parfois elle mange beaucoup plus.

La chair des jeunes bêtes peut à la grande rigueur fournir un plat passable, la queue

surtout; mais la venaison des adultes, outre qu'elle présente un goût d'urine assez prononcé, a l'inconvénient grave d'exiger une mastication par trop pénible, et il faut avoir de rudes dents pour en venir à bout.

Lorsqu'elle est bien soignée, la panthère supporte assez longtemps la captivité, pourvu toutefois qu'on lui donne par jour au plus trois kilogrammes de bonne et fraîche viande de bœuf.

Pour l'apprivoiser, il faut la prendre dès son bas âge; des animaux vieux peuvent bien acquérir, à la longue, un certain degré de douceur et de docilité; mais le naturel revient trop souvent et l'on a toujours à craindre des actes de perfidie qui se traduisent ordinairement par des coups dangereux. Il suffit du reste de regarder cet animal en face pour lire la fausseté dans ses yeux.

Les panthères prises très jeunes sont assez douces et patientes dans les cages. Elles aiment à être caressées par des personnes

connues, font le rouet comme les chats, se frottent contre leurs gardiens en se tordant comme des serpents, ou bien contre leur cage, ce qui toujours prouve leur bonne humeur.

Cet animal s'habitue très vite à vivre avec les chiens et s'y attache bientôt au point de jouer et de partager même sa nouriture avec eux.

On doit se garder avec soin d'agrandir par trop la prison de la panthère, parce que plus on lui accorde d'espace et plus ses mauvais instincts sont prompts à revenir. C'est ce qui explique très bien pourquoi tous les essais tentés dans les Indes pour dresser cette bête à la chasse n'ont jamais manqué de devenir funestes à leurs auteurs.

CHASSE DE LA PANTHÈRE

Les pièges qu'employent les indigènes ainsi que leurs affûts blindés et leurs guettes du haut des arbres, toujours avec appât mort, étant de tout point les mêmes que ceux qui ont été décrits pour le lion, il serait oiseux d'en parler de nouveau.

Quant à aller en nombre donner l'assaut à l'animal dans son repaire, il est plus que rare qu'ils s'y décident, connaissant trop bien par expérience les terribles dangers de cette entreprise et déjà même ne se risquant presque jamais à poursuivre dans le bois pour

l'achever une vieille panthère blessée très grièvement.

Ils recourent en revanche fort volontiers à un traque ayant pour but de jeter l'animal en plaine, où on peut le combattre à découvert, soit à pied, soit à cheval. Ils savent toutefois que cette manœuvre ne leur réussit guère avec les bêtes adultes qui refusent toujours de sortir du fort, mais ils s'en consolent *presque* par les succès que leur procurent alors les jeunes animaux, dont la destruction d'ailleurs ne laisse pas que d'avoir une grande utilité.

Le premier Européen qui soit parvenu en Algérie à tirer un parti fructueux de l'affût nocturne à la panthère, c'est Bombonnel. Il a apporté de tels perfectionnements à la méthode par trop primitive des Arabes que Chassaing, en suivant ses préceptes, a obtenu les beaux triomphes que nous avons relatés et que lui-même, en les appliquant, sur le terrain, a vu ses chasses couronnées de succès complets.

Nous ne reviendrions donc plus sur sa judicieuse méthode que nous avons exposée déjà pour le lion, si quelques changements assez sérieux n'étaient pas dans la pratique rendus nécessaires par les différences de mœurs et d'habitudes qui existent entre les deux carnassiers.

On remarquera d'abord qu'au lieu de suivre les chemins battus, la panthère ne circule toujours qu'à travers bois, que dès lors il est très difficile, souvent même impossible de se rendre compte par le pied de ses parcours habituels, et qu'en pareil cas ce n'est pas trop du concours de bons pisteurs arabes pour se tirer d'affaire. Et ce résultat obtenu non sans peine, encore faut-il sur la trace ou à proximité découvrir un emplacement convenable pour l'embuscade, qui permette de bien mettre en évidence l'appât vivant.

D'autre part, s'est dit avec raison Bombonnel, pourquoi un vieux cheval ou mulet, plus visible il est vrai, si je puis employer une

bête moins coûteuse qui, séparée du troupeau, supplée par ses cris à l'infériorité de sa taille et attire de loin par sa musique sonore le carnassier en quête d'une proie ; et alors il a judicieusement jeté son dévolu sur une chèvre allaitant ses petits.

L'inconvénient de cet appât, c'est que la chèvre, ayant un très bon odorat, évente de loin la panthère et qu'alors l'instinct si puissant de la conservation lui fait garder un mutisme absolu dont aucune torture physique ne peut triompher. Voulant à tout prix de la musique pour accroître ses chances, Bombonnel a pris avec lui dans un buisson le chevreau de la pauvre bête et l'a fait crier par moments. La chèvre alors répondait d'une voix sonore, ou brève et impérative, suivant qu'elle ne sentait rien de suspect ou qu'elle flairait un ennemi. Nous croyons que c'est là risquer de se faire écraser par la panthère dans l'embuscade et que ce moyen de succès est des plus dangereux.

Il est enfin une remarque capitale qui doit attirer toute notre attention, c'est que la panthère adulte, si elle n'est que blessée, au lieu de fuir instinctivement comme le lion du côté opposé au feu, ne manque jamais de rester immobile et de chercher avec soin à découvrir l'ennemi qui vient de l'atteindre. Elle veut à tout prix se venger; aussi n'est-ce qu'après un long temps de recherche qu'elle se résigne à la retraite. Impatient, comme tous les chasseurs, de vérifier son coup, Bombonnel a commis une grave imprudence, et peu s'en est fallu qu'elle ne l'ait conduit à la mort. Éclairé par cette terrible expérience, il recommande expressément d'attendre un bon quart d'heure en pareil cas; plus prudent que lui, nous estimons qu'il convient de rester dans l'embuscade jusqu'au jour.

Quand nous aurons dit que la méfiance de la panthère est encore bien plus grande que celle des vieux lions, on comprendra aisément pourquoi nous insisterons avec force sur la

stricte et rigoureuse observation des règles tracées par Bombonnel[1] dans son livre, qui mérite la plus entière confiance, tant qu'il ne parle que de ce qu'il a vu, de ses propres yeux vu!

[1] *Bombonnel, le tueur de panthères.* 3ᵉ édition, Paris, 1872, librairie Hachette et Cⁱᵉ, 79, boulevard Saint-Germain.

LE SERVAL

PROPREMENT DIT

(SERVAL GALEOPARDUS)

Le serval, connu sous les divers noms de chat-tigre africain, de chat du Cap et chat-tigre des fourreurs, se distingue par ses formes grêles, ses jambes assez hautes et sa courte queue; il ressemble, dit A.-E. Brehm, un peu au lynx, dont il diffère surtout par l'absence du pinceau de poils aux oreilles, sans compter que son pelage assez riche, mais épais et rude, d'un fond jaune-fauve clair, se fait remarquer par quatre bandes étroites, noires, qui partent de la tête pour se réunir à d'autres vers les épaules et la

croupe, tandis que les flancs sont tout simplement couverts de taches ou de points noirs. La queue, plus foncée en dessus qu'en dessous, porte sept à huit anneaux. Du reste, la coloration et les mouchetures de cet animal présentent de grandes variations.

Le corps élancé mesure environ un mètre et la queue 0m,38 ; la hauteur au garrot est de 0m,55. Les vieux mâles seuls atteignent ces dimensions ; ordinairement cette espèce n'a guère plus d'un mètre de long, y compris la queue.

Le serval disparaît aux environs des villes, mais il reste dans le voisinage des fermes peu distantes des fourrés ; car il aime la volaille et visite souvent les poulaillers ; s'il y pénètre, c'est pour tout mettre à mort.

Pendant le jour, il se cache et dort généralement, bien que par moments il guette sous bois les perdrix, bécasses, etc., et qu'il ne craigne point de tremper ses pattes dans la vase des marais pour y surprendre les

foulques, les poules d'eau, les bécassines et les râles, sans compter tous les petits quadrupèdes qu'il peut saisir, lièvres, lapins, rats et mulots.

Il chasse en véritable chat, et emploie toutes les ruses et toutes les finesses pour s'approcher en rampant de sa victime et sauter lestement sur elle. Grâce à une agilité et une adresse incroyables, secondées par des griffes qui ne laissent jamais échapper ce qu'elles ont une fois saisi, il s'empare souvent des oiseaux sur les arbres, et point n'est besoin sans doute d'ajouter que c'est un terrible dénicheur.

Dans nos chasses avec des chiens courants, aux environs boisés de Bougie, nous avons quelquefois fait jaillir un serval d'une broussaille peu épaisse, mais toujours à proximité d'un fort qu'il gagnait bien vite en rusant, et dans lequel il trouvait des arbres élevés qui lui offraient un abri. En inspectant avec soin tous ces refuges aériens, nous ne man-

quions jamais de découvrir l'animal blotti entre deux maîtresses branches, ou juché au sommet du baliveau.

Il ne nous est advenu qu'une seule fois de voir un serval gagné de vitesse, s'acculer dans un épais buisson et faire tête. Il faut se hâter alors de le tirer pour éviter à la meute de très graves blessures.

On tue très bien cet animal à vingt mètres avec du plomb n° 4 ; nous conseillons néanmoins l'emploi du n° 2.

Sa chair blanche n'est ni bonne ni mauvaise à notre avis, bien que nombre de chasseurs en fassent grand cas.

On parvient très difficilement à apprivoiser le serval, qui alors se montre doux et caressant. Pour le conserver, il faut non seulement le nourrir avec de la viande crue et du lait, mais encore avoir bien soin de le préserver du froid auquel il ne résiste point.

LE LYNX CARACAL

On trouve bien de temps à autre cet animal, soit sur les bords du Sahara et de la Méditerranée, soit dans les régions tempérées de l'intérieur; mais on ne saurait le dire commun en Algérie.

Il est loin d'atteindre la taille du lynx du nord, puisqu'il n'a que 0m,67 de long; sa queue mesure 0m,26.

Le nom de *caracal* en turc signifie *oreilles noires*, et c'est en effet un des caractères de l'espèce; aussi avait-on voulu en faire un type générique; toutefois ses différences

avec les autres lynx n'ont pas paru assez considérables pour motiver cette séparation.

Le caracal est plus svelte, plus élancé que le lynx du nord; plus haut sur pattes, il semble mieux taillé pour une course rapide; ses oreilles à pinceau sont plus grandes, mieux disposées pour recevoir les sons lointains. Son pelage est d'un fauve jaunâtre ou brun rougeâtre plus ou moins foncé, sans taches (*il n'y a que les jeunes qui soient mouchetés*), tirant sur le blanc sous la gorge et le ventre, interrompu par une tache noire à la lèvre supérieure et par une raie noire qui s'étend de l'œil à l'angle nasal. Enfin, depuis les épaules jusqu'au bout de la queue, règne la raie dite de mulet, d'une teinte plus obscure et plus sombre, d'un brun gris sale qui va en se dégradant bien vite et qui ne se maintient que sur la queue.

Ses mœurs ressemblent à celles de ses congénères. En Algérie, il chasse les lièvres, les lapins, les oiseaux et, dit-on, les gazelles.

C'est à tort que quelques auteurs ont écrit qu'il se réunissait en meute pour chasser.

Dans les Indes, où il est connu de longue date, il paraît à peu près prouvé qu'on le dresse à la chasse. Cela doit d'autant plus nous sembler extraordinaire qu'en Europe cet animal captif s'est toujours signalé comme le plus farouche de la famille, et même comme un vrai monstre de rage et de férocité.

Ainsi que tous les Féliens, le caracal donne au carnage; mais il se montre beaucoup plus délicat que les hyènes et les chacals, qui ne reculent point devant une putréfaction avancée, c'est ce qui a fait dire qu'à distance respectueuse il emboîtait souvent le pas aux lions et panthères pour profiter de leurs restes.

Le caracal ne se terre jamais, et il est à peu près certain d'autre part qu'il ne grimpe pas sur les arbres.

Quelle est l'époque des amours? La durée

de la gestation et le chiffre de la portée? on ne le sait pas encore.

Chasse. — Les indigènes ne tuent guère ces animaux qu'à l'affût; il leur arrive parfois cependant, lors de leurs grandes chasses à cheval, d'en cerner un et de le prendre vivant à l'aide de deux ou trois bernous lancés sur lui avec adresse. Une fois emmaillotté ainsi, l'animal doit être lié aux quatre membres et puis muselé. Cette opération n'est pas sans offrir quelques dangers; il y faut beaucoup de prudence et d'habileté pour ne pas recevoir des coups de dents et de griffes, qui sont toujours fort douloureux.

Nous avons quelquefois, avec des chiens courants, aux environs de Bougie, mis sur pied un caracal attardé dans les broussailles de la plaine. Mené rondement, il gagnait bien vite les coteaux boisés et, de là, les ronciers impénétrables de grands ravins où il se faisait battre des heures entières, tenant le ferme par intervalles assez courts. Il ran-

donnait alors d'une façon si maussade et si persistante que les chiens les plus tenaces et les plus robustes finissaient par se rebuter. Quant aux chasseurs, ils avaient beau grimper sur les roches et occuper tous les points culminants, jamais l'animal ne s'exposait à essuyer leur feu. De guerre lasse, on sonnait la retraite.

La chair du caracal, assez sèche d'ordinaire, peut à la rigueur se manger.

L'HYÈNE RAYÉE

Les hyènes, sur lesquelles anciens et modernes ont tant fait de contes merveilleux, doivent, pour motiver toutes ces légendes, avoir quelque chose de particulier dans leur port. C'est en effet ce que nous voyons chez ces animaux. Ils ressemblent aux chiens, mais en diffèrent par tous les détails. Ils appartiennent à la même famille, mais ils y sont isolés. Leur aspect est repoussant; toutes les espèces sont laides. C'est à tort qu'on a voulu les regarder comme établissant une transition entre les chiens et les chats; il faut leur reconnaître un type à part.

L'Afrique peut à bon droit être considérée comme la véritable patrie des hyènes, bien que leur aire de dispersion s'étende dans le sud et l'ouest de l'Asie.

On n'en connaît que trois espèces : l'hyène tachetée, qui est la plus grande ; l'hyène brune et l'hyène rayée, un peu plus petites et de même taille entre elles. Cette dernière, étant *la seule* qui habite l'Afrique du nord, va donc uniquement être l'objet de notre étude.

C'est elle que nous voyons dominer dans toutes les ménageries, où on la dresse à accomplir divers tours, bien plus dangereux en apparence qu'ils ne le sont en réalité. Son pelage est grossier, raide ; d'un gris blanchâtre tirant un peu sur le jaune, marqué de raies noires transversales. Elle a le bout de la crinière et le devant du cou noirs ; la queue tantôt unicolore, tantôt rayée. Sa tête est grosse, sa mâchoire puissante, son museau relativement mince ; ses oreilles sont dressées

grandes. Elle a toujours, en marchant, la tête basse, le cou recourbé, le regard méchant et soupçonneux. Enfin la longueur du corps est d'environ un mètre et la hauteur au garrot est à peu près de 0m,47.

Les hyènes rayées sont les moins nuisibles du genre; aussi ne sont-elles guère redoutées. Il y a en Algérie du reste tant d'immondices, tant d'os et de chairs abandonnés qu'elles trouvent facilement à se nourrir, et que dès lors la faim les pousse rarement à attaquer les animaux domestiques.

Toutefois, quand la charogne vient à manquer, ces animaux rôdent toute la nuit autour des fermes, des villages, des cimetières arabes, hurlant sans trêve ni repos. Les chiens, qui gardent les parcs à chèvres et à moutons, mettent aisément ces maraudeurs en fuite sans qu'ils fassent la moindre résistance, mais c'est pour reparaître au bout de quelques minutes; ce manège dure jusqu'à l'aube.

Dans tous les cas, les hyènes ne s'attaquent jamais qu'aux bêtes sans défense, telles que les moutons, les chèvres, les jeunes porcs, les assaillant toujours par le flanc afin de les jeter bas et de les égorger ensuite. On peut donc dire qu'elles ne sont réellement nuisibles que pour le petit bétail mal gardé la nuit. Elles ont parfois la velléité de se jeter par surprise sur un chien isolé; mais, inhabiles à saisir, elles le manquent; après quoi, détalant au plus vite devant lui, elles se laissent mordre les jarrets.

L'hyène rayée, qui a mis la dent sur une proie, ne s'en laisse pas éloigner facilement; elle en emporte au moins un morceau, et, ce qu'elle a une fois dans la gueule, elle ne l'abandonne plus qu'avec la vie.

On lui a fait une réputation de férocité qui dépasse d'autant plus les bornes que sa lâcheté est proverbiale et qu'on peut même dire que la douceur est bien le fond de son caractère.

Cet animal passe d'habitude la journée dans les broussailles ; y dort-il constamment alors ? C'est très probable. On ne le voit jamais en plein soleil que quand il a été débusqué de sa retraite. L'hiver, il se tient sur les hauteurs, et, l'été, il regagne les plaines.

Au printemps, il met bas dans un terrier qu'il s'est creusé, ou sur le sol nu au milieu d'un roncier, ou bien dans une crevasse de rocher, trois ou quatre petits. Tant qu'ils sont aveugles et faibles, la mère leur témoigne beaucoup de tendresse et les défend avec courage ; mais, lorsqu'ils sont devenus plus grands, elle les abandonne au premier indice de danger, surtout à l'apparition d'un homme. Ils n'ont rien à attendre du mâle qui se montre d'une parfaite indifférence pour sa progéniture, et il y a même lieu de croire que la femelle se méfie de sa trop grande voracité, puisqu'elle lui cache avec soin le liteau où reposent ses petits.

Toutes les jeunes hyènes vendues par les

indigènes sur les marchés de l'Algérie s'élèvent et s'apprivoisent très bien. On a vu souvent ces animaux captifs s'attacher à des chiens, et même ceux-ci devenir tellement les maîtres du logis qu'ils les soumettaient à leurs caprices égoïstes et à leur humeur acariâtre.

CHASSE DE L'HYÈNE RAYÉE

« L'Arabe, qui trouve une hyène dans
« son trou, prend une poignée de bouse de
« vache, et la lui présente en disant : Viens
« que je te fasse belle avec du henné!...
« L'hyène tend la patte, l'Arabe la saisit,
« traîne la bête dehors, puis il la bâillonne
« et la fait lapider par les femmes et les enfants
« du douar comme un animal lâche et im-
« monde. »

Jules Gérard, qui nous raconte sérieuse-
ment ce mode facétieux de capture, se décide
pourtant à dire qu'il ne faut pas trop le prendre

à la lettre, et il a plus que raison, car les preneurs d'hyènes réfugiées dans des trous accessibles à l'homme, sont toujours munis d'une très épaisse couverture qu'ils lancent adroitement sur la tête de l'animal; après quoi, non sans recevoir presque toujours quelques bonnes dentées, ils lient les quatre membres et finissent par le bâillon.

On prend bien rarement l'hyène dans des fosses ou des trappes; elle est d'une méfiance tellement grande qu'elle évite presque tous les pièges, voire même les collets. Quant au fusil, dont l'appât est relié à la gachette par une ficelle, il ne réussit guère non plus, malgré la voracité de la bête.

Le meilleur moyen est encore d'affûter la nuit, en se cachant bien, à 7 ou 8 mètres d'une charogne; mais la puanteur rebute la plupart des gens et fort peu persistent dans cette faction écœurante.

Malgré tout leur mépris, qui est singulièrement exagéré et même affecté, les Arabes

ne dédaignent pas de chasser l'hyène à courre avec leurs grands lévriers, qui ne donnent point de la voix, mais qui possèdent du nez.

En 1850, près des magnifiques jardins de Salah-Bey, sous Constantine, nous avons vu passer, à 30 mètres au plus, un de ces animaux, de fort belle taille, que plusieurs cavaliers amenaient de sept à huit lieues, et qui, en fin de compte, leur a échappé. La bête de chasse, les chiens et les chevaux, tout nous a paru sur les dents; par où il faut conclure que, malgré son allure traînante et disloquée, l'hyène ne manque pas de fond et n'est point aussi facile à réduire qu'on serait tenté de le croire.

Nous avons maintes fois chassé cet animal, près de Bougie, avec des chiens courants assez vites; ils empaumaient la voie avec une grande animation et, à cause de l'odeur pénétrante de la bête qui du reste ne rusait point, ils menaient sans défauts; seulement, au bout de quatre à cinq heures d'une rapide pour-

suite, notre petite meute exténuée s'arrêtait invariablement devant un massif roncier où elle n'avait plus la force de pénétrer. C'est encore dans ces occasions là que nous avons pu nous convaincre du grand fond de cet animal, qui ne randonne point et qui file toujours droit devant lui, presque comme le loup.

La chair de l'hyène, quel que soit le talent du cuisinier, conserve toujours une odeur répugnante et un goût désagréable, sans compter qu'elle est dure et coriace, même chez les jeunes bêtes.

LE CHACAL COMMUN

Le chacal établit une transition entre le loup et le renard ; il ressemble cependant plus à ce dernier.

Sjechal ou *schikal* en turc, *dieb* ou *dihb* (hurleur) en arabe, voilà ses noms. Et dans toute l'Algérie il n'est bruit que de ses hauts faits, ses tours, ses ruses et malices, si bien que les indigènes le proclament même *thaleb* (savant), allusion narquoise à leurs lettrés, qui sont passés maîtres dans l'art de plumer la poule sans la faire crier par trop fort.

Le chacal, dit A.-E. Brehm, est vigoureux,

haut sur jambes; il a le museau plus pointu que le loup, mais moins que le renard; les oreilles assez courtes, les pupilles rondes; sa queue touffue lui pend sur les pieds. Sa fourrure est grossière, de longueur moyenne, de couleur difficile à décrire; le fond en est fauve ou gris jaunâtre, tirant un peu sur le noir au dos et aux flancs, paraissant même quelquefois taché de noir. Le ventre est roux fauve ou jaune clair; la gorge est blanche, la tête d'un roux mêlé de gris; les lèvres sont noires, la face interne des oreilles blanche et les pattes fauve ou roux-jaunâtre. En vieillissant cet animal devient de plus en plus noir sur le dos et les quatre membres.

Le corps a environ $0^m,70$ de longueur; la queue mesure $0^m,30$ et la hauteur au garrot $0^m,50$. Quant au poids, il varie beaucoup; on sait toutefois qu'exceptionnellement il peut atteindre quinze kilogrammes.

Le chacal commun habite de préférence les cantons montagneux ou accidentés cou-

verts de bois. Il y reste caché pendant le jour, et ne se met en chasse que le soir. Il vit d'ordinaire en société, et se montre rarement seul.

On peut, sans le calomnier, dire que c'est l'animal sauvage le plus hardi et le plus importun que l'on connaisse en ce monde.

Dès que le soleil a disparu, on entend de tous côtés des hurlements continuels, ressemblant à ceux du chien, mais beaucoup plus prolongés; ils sont si lamentables, si plaintifs, bien que ce ne soient point des cris de douleur ou de faim, qu'en certaines circonstances, on serait tenté de croire qu'ils proviennent d'un homme en détresse. La durée de ces hurlements rend les chacals insupportables à qui veut dormir. Chose curieuse, on a pu remarquer que chacun d'eux possédait dans sa voix lugubre des intonations différentes; ce qui fait qu'un animal réellement seul semble être en compagnie de sept ou huit autres.

En sus de ces concerts nocturnes si désagréables, le chacal a la mauvaise habitude de s'introduire partout, dans les douars arabes, dans les villages kabyles, dans les fermes européennes, et là, il dévore les volailles et s'attaque même aux pièces de menu bétail mal enfermé. Puis, non content de saisir le petit gibier ainsi que les épaves de la mer et des rivières, il dévaste encore les potagers, les vergers et les vignes.

Aussi, malgré les services incontestables qu'il rend par la destruction de beaucoup de rongeurs et bien qu'il remplisse avec l'hyène un rôle vraiment sanitaire en faisant disparaître les infectes charognes qu'insoucieusement nul ne prend la peine d'enfouir, n'en doit-on pas moins le considérer comme un animal *nuisible*.

On ne sait pas grand'chose sur les amours du chacal; tout porte cependant à supposer que le rut n'a lieu qu'une fois par an (en janvier ou février), que la gestation ne peut

guère être moindre de soixante jours, que la portée ne dépasse pas sept petits et qu'ils sont généralement élevés dans un terrier d'occasion, dans un trou de roche, et le plus souvent au milieu d'un épais buisson, bien à l'abri des intempéries.

Les jeunes ne devenant adultes qu'à deux ans révolus, la durée de l'existence du chacal est de quinze années au plus.

On raconte que la femelle se croise volontiers avec le chien et que cette union est féconde. Rien jusqu'à ce jour n'a établi la véracité de cette assertion.

Le chacal, pris jeune, s'apprivoise aisément, mais il conserve de l'état sauvage une extrême timidité, qu'il manifeste en se cachant toutes les fois qu'il entend le moindre son inaccoutumé, ou lorsqu'il voit une personne qui lui est étrangère. Quant aux gens dont il a l'habitude, loin de les fuir, il recherche leurs caresses.

CHASSE DU CHACAL COMMUN

Les indigènes, comme les Européens, tuent le chacal à l'affût en s'embusquant la nuit, par une belle lune, près d'un carnage accidentel ou près des abattoirs des villes. On le prend aussi aux collets et au traquenard.

Les Arabes le chassent avec des lévriers, le matin et le soir, à la rentrée et à la sortie du bois, et parfois le jour en le traquant pour le faire passer d'un massif à un autre et le donner ainsi à vue aux chiens. L'animal rapidement alors gagné de vitesse se défend avec un tel courage que beaucoup de lévriers le craignent autant que le sanglier.

Avec deux ou trois couples de chiens courants, on peut prendre le chacal à force dans la plupart des localités. Si la meute est vite, elle portera bas en deux, trois ou quatre heures, suivant la température, la saison et la nature des lieux. Grâce à sa voie odorante, la menée sans défauts, avec ses grands partis, procure une course agréable en plaine, mais un peu rude en montagne.

L'animal ne se terrant presque jamais, il n'est pas nécessaire, comme le prescrit J. Gérard, de faire préalablement boucher tous les trous à deux ou trois lieues à la ronde.

A cette chasse, il faut serrer les chiens de près afin de pouvoir raccourcir le chacal dès qu'il fait ferme; on évitera ainsi à la meute de cruelles dentées.

La chair du chacal ne vaut pas mieux que celle de l'hyène.

LE RENARD CAAMA

Cet animal, bien plus petit que son congénère de France, est élégant. La couleur rouge-fauve de son pelage lui a valu des Européens le nom de renard *rose*.

Dans les vallées, il se réfugie tantôt dans des trous creusés par les lapins, tantôt dans des silos abandonnés, ou bien dans les cavités naturelles des roches qui bordent les plaines. Il semble avoir peu de goût pour les montagnes. Du reste, ses mœurs, habitudes et nourriture sont les mêmes que celui de l'Europe.

On ne sait rien de ses allures nocturnes, et on ignore si quelques-uns de ces animaux donnent aux pièges ou se font tuer à l'affût. Tout ce que nous savons, c'est que, dès que les chiens le mettent debout pendant le jour, il regagne en toute hâte son abri souterrain, dont d'ailleurs il ne s'éloigne guère, ne quittant en outre jamais les broussailles. Aussi tire-t-on rarement cet animal. Pour notre compte personnel, nous n'en avons tenu que six au bout de notre fusil pendant douze années de chasse aux environs de Bougie.

Sa chair ne vaut ni plus ni moins que celle du renard en France.

LE FENEC ZERDA

Cet animal, que les Maures nomment *zerda* et les Arabes *fenek*, est la plus petite de toutes les espèces qui composent le groupe des renards. Il a au plus $0^m,65$ de long, y compris la queue qui mesure $0^m,21$; sa hauteur, au garrot, n'est guère que de $0^m,20$.

Ses formes sont très délicates. Il a le museau fin, la tête allongée, des pattes minces, effilées; une queue longue et touffue; des yeux grands, à pupille ronde, à iris brun; des oreilles remarquables et comme on n'en

voit pas non seulement chez les renards, mais encore dans toute la famille des chiens. Presque aussi longues que la tête et larges en proportion, elles donnent à l'animal un aspect étrange et le font en quelque sorte ressembler à la chauve-souris oreillard.

Le fenec est de sa nature très sensible au froid ; aussi, bien qu'il habite l'Afrique du nord, ne l'y rencontre-t-on que dans le véritable désert, principalement dans les oasis qui sont riches en eau ; et là même, il est toujours assez rare.

Les formes de ce curieux animal, bien connu depuis quelques années seulement, trahissent ses qualités ; la preuve de sa rapidité est faite par ses pattes minces et effilées, et l'expression de sa physionomie révèle sa vue perçante, son ouïe fine, sa prudence, sa ruse. Il n'y a pas de renard plus accompli que cet enfant du désert.

Il se creuse un terrier, surtout au voisinage des genêts épineux, sans doute parce

que le sol y est plus ferme. Les couloirs en sont ordinairement à ras de terre, et le donjon n'est pas situé profondément; tapissé de fibres de palmier, de plumes, de poils, il est toujours tenu très proprement. Cet animal du reste fouille le sol avec une telle rapidité que, s'il vient à être surpris et à ne pouvoir regagner son trou, il s'enfonce presque instantanément sous terre, ce qui souvent lui sauve la vie.

Durant presque toute la journée, cet animal dort dans son terrier qu'il quitte, au coucher du soleil, pour gagner l'abreuvoir. Après avoir bu jusqu'à satiété, il se met en quête d'une proie, particulièrement des petits oiseaux dont il fait sa nourriture préférée et qu'il surprend, grâce à la finesse de son nez, à son approche sans bruit et à l'extrême rapidité de son attaque. Il manque rarement son coup ; point d'ailleurs n'est nécessaire d'ajouter qu'il n'épargne jamais les couvées.

Si cette nourriture lui fait défaut, il mange

des insectes, des lézards, des gerboises et d'autres petits rongeurs. Enfin les dattes et même les pastèques ne sont point non plus dédaignées par lui.

Il paraît que la femelle, au mois de mars, met bas trois ou quatre petits, et qu'elle montre pour eux autant de tendresse que le renard commun.

Pris jeunes, les fenecs s'apprivoisent très rapidement et s'attachent beaucoup à leurs maîtres. On peut les conserver plusieurs années, si on a grand soin de les tenir bien au chaud pendant l'hiver.

On tire fort rarement ces animaux à l'affût. D'ordinaire on les prend dans les lacets placés le jour à la sortie du terrier. Il est à remarquer que le défonçage des trous ne procure presque jamais la capture des adultes.

La chair du fenec a un goût et une odeur très prononcés, qui répugnent à tout le monde.

LA MANGOUSTE ICHNEUMON

L'ichneumon, le rat des Pharaons, *l'animal sacré* des Égyptiens, *le raton* des Algériens, dépasse, quand il est adulte, la taille du chat domestique. Son corps allongé mesure environ 0m,65 et sa queue 0m,50. Comme il n'est pas haut sur jambes, il paraît plus petit qu'il ne l'est en réalité. Rarement la hauteur des mâles au garrot dépasse 0m,16; quelques-uns cependant arrivent à peser 7 kilogrammes au moins.

La couleur générale du pelage est un gris-verdâtre qui s'harmonise parfaitement avec les

lieux où se tient l'animal; mais on a constaté souvent chez lui diverses variétés de coloration.

Les ichneumons habitent tout le nord de l'Afrique, l'Égypte et la Barbarie.

Ils ne s'éloignent guère des terrains bas et se tiennent volontiers dans les roseaux qui croissent sur le bord des rivières et des fossés. Aux alentours de Bougie, nous les trouvions presque constamment le long des ravins boisés des montagnes qui viennent aboutir en plaine. Nous n'en avons jamais vus à 150 mètres d'altitude.

Le nom d'ichneumon, qui signifie *découvreur* de gibier, est parfaitement mérité par cet animal. Ses qualités et ses défauts sont ceux des martes; il en a l'odeur désagréable, la ruse, l'amour du vol, la voracité. Bien que très craintif, très prudent et plein de méfiance, il fait cependant parfois d'assez lointaines excursions.

Tout ce que nous en avons vu semblerait

indiquer que cet animal ne chasse que le jour, et qu'alors son pelage gris-verdâtre lui permettrait, dans les roseaux comme dans les broussailles, d'approcher facilement de sa proie sans être aperçu. Il mange tous les animaux qu'il peut saisir, depuis le lièvre, le lapin, jusqu'à la souris; depuis l'oie, le dinde et la poule, jusqu'à la fauvette. C'est le fléau des basses-cours qui sont voisines de son repaire. Enfin, au besoin, il dévore les serpents, les lézards, les insectes, les vers, et ne dédaigne pas non plus les fruits.

Il est probable que son odorat est aussi fin que celui du meilleur chien de chasse; c'est sur lui, en tout cas, qu'il se guide dans ses recherches de nourriture. D'autre part, il s'approche de sa proie par des mouvements si imperceptibles et si silencieux qu'elle est presque toujours surprise au moment où elle s'y attend le moins.

Lorsque l'ichneumon veut boire, il se dirige vers l'onde avec prudence, inspecte bien

tous les alentours, rampe sur le ventre, puis fait un bond et saute brusquement à l'eau.

Dans la colère, ses poils se hérissent, le cou se gonfle, et il fait entendre un grondement sifflé. Blessé, il demeure silencieux; lors des amours, il a un sifflement aigu.

La femelle, au printemps ou au commencement de l'été, met bas deux ou trois petits dans un trou, dans une crevasse ou au milieu d'un épais buisson; elle les allaite très longtemps. Après le sevrage, ils restent plusieurs mois sans pouvoir se passer de leurs parents.

A part l'homme, nous ne voyons point d'ennemis sérieux pour l'ichneumon adulte; les jeunes seuls pourraient bien être victimes des renards et des chacals.

En captivité, cet animal paraît doux, mais ne l'est pas en réalité, car il ne supporte aucun compagnon. Apprivoisé, si on le lâche dans une maison, il attaque les grands chiens, égorge les chats, les belettes, les rats

et les souris, massacre les volailles, et enfin ronge tout, meubles, livres et surtout les papiers ; c'est donc un commensal fort désagréable.

CHASSE. — Les Arabes ne traquent point, comme en Égypte, les massifs de roseaux ou de broussailles qu'habitent les ichneumons; ils se bornent à les prendre aux collets qu'ils tendent fort habilement, et laissent aux colons le soin de les tuer au fusil; mission dont ceux-ci, à l'aide des chiens, s'acquittent consciencieusement chaque fois que l'occasion s'en présente.

Les chasseurs à l'arrêt ont bien rarement de pareilles aubaines. En voici une qui nous est échue en 1858 : cherchant des bécasses sur la pente est du Gouraya, montagne de plus de six cents mètres qui domine la ville de Bougie, nous venions de blesser un lièvre que le chien allait gueuler, quand tout à coup un gros raton saute à la gorge du gibier que le couchant empoigne alors par le derrière,

et les voilà tous deux, non sans grognement, à tirer ferme chacun de leur côté. Le raton, qui ne lâche guère ce qu'il tient, oublia toute prudence et ne prit la fuite qu'en nous voyant à une distance de dix à douze pas, c'est-à-dire trop tard pour éviter d'aller tenir compagnie au lièvre dans notre carnier.

Chassé aux chiens courants, qui prennent volontiers sa voie odorante, l'ichneumon, après une randonnée généralement fort courte, regagne en toute hâte son abri ordinaire, un terrier peu profond creusé par les lapins ou un trou naturel qu'il a approprié à son usage.

Cet animal, lorsqu'il est blessé, se défend avec vigueur contre les chiens, et le chasseur alors ne doit le saisir qu'avec précaution s'il veut éviter de dangereuses dentées.

Sa chair a un goût fétide de musc qui la rend détestable; de plus, elle n'est jamais tendre.

LA GENETTE VULGAIRE

Cette petite bête, si élégante et si carnassière, est originaire de l'Afrique, vers l'Atlas. On la trouve en Espagne et dans le midi de la France, mais elle y est très rare.

Son pelage et sa tournure la font ressembler beaucoup aux civettes proprement dites. Son corps a $0^m,55$ de long, sa queue $0^m,44$, et sa hauteur au garrot est de $0^m,16$.

La genette, que l'on voit bien rarement de jour, habite les montagnes nues ou boisées et descend parfois dans la plaine.

C'est surtout un animal nocturne : aussi ne

sort-il de sa retraite que longtemps après le coucher du soleil, se dissimulant parmi les rochers et les buissons, écoutant, flairant de tous côtés, toujours prêt à saisir sa proie. A la souplesse du serpent, il unit toute l'agilité du renard, la vivacité de la marte, sans compter qu'il grimpe à merveille et nage parfaitement. D'un bond il saisit sa victime, l'égorge et la dévore en grognant comme s'il avait peur qu'on ne la lui arrache.

Sa nourriture se compose de petits rongeurs, d'oiseaux, d'œufs, d'insectes, qu'il sait parfaitement trouver en leurs gîtes.

On n'est pas fixé sur sa reproduction à l'état sauvage. En captivité, la femelle n'a jamais qu'un petit par portée; il est probable qu'en liberté, il ne doit point en être ainsi.

Ce petit égorgeur, qui s'apprivoise facilement et qui alors a des mœurs douces et sociables, est employé avec succès dans toute la Barbarie à détruire les rats et les souris; seulement, malgré sa remarquable propreté,

il imprègne bien vite les habitations d'une odeur musquée si forte qu'elle est absolument insupportable pour les Européens.

La chasse de la genette est peu fructueuse ; on ne la prend guère aux pièges, trappes, assommoirs, collets, etc., et on ne réussit que bien rarement à la tirer à l'affût de nuit.

Sa dépouille est très estimée. Quant à sa chair, elle ne peut faire les délices que des gens qui ne boudent point devant un civet de marte, de fouine ou de putois.

LE CERF DE BARBARIE

Quelques naturalistes l'ont décrit comme espèce distincte du cerf élaphe; il en est cependant très voisin, bien qu'il n'ait d'habitude qu'un seul andouiller basilaire. Sa taille, quoiqu'en dise Jules Gérard, est sensiblement la même.

Ce bel animal habite presque tout le nord-est de l'Afrique, notamment les forêts de la Tunisie, les cercles de Bone, de la Calle, de Souk-Ahras, de Guelma, ainsi que les environs de Tébessa. Et il doit y être assez commun, car ses bois donnent lieu à un com-

merce d'exportation d'une certaine importance.

Chasse. — Ses mœurs, habitudes et régime sont les mêmes qu'en Europe. Quant à ses ennemis, au lieu du loup, il a le lion et la panthère qui l'affûtent avec un certain succès. Les indigènes, d'autre part, en se hissant sur les arbres pour déjouer la finesse de son odorat, parviennent la nuit à en tuer un chiffre assez grand; mais il ne faudrait point cependant calculer leurs victimes d'après le nombre des bois qu'ils vendent, la majeure partie en étant trouvée et ramassée par eux dans les forêts.

Plusieurs colons et quelques officiers ont, à notre connaissance, essayé de la chasse à courre dans les différents cercles indiqués plus haut; avec l'arme à feu, ils ont tué parfois l'animal; mais tous ont fini par renoncer à forcer, tantôt parce que les lions et les panthères décimaient un peu trop la meute, tantôt à cause de l'excessive difficulté de

suivre de près à travers des forêts quasi vierges, tantôt enfin parce qu'au bout d'une heure de chasse le cerf ennuyé franchissait des escarpements de rochers devant lesquels les chiens les plus agiles étaient arrêtés net.

La chair du cerf de Barbarie ne vaut ni plus ni moins que celle de son congénère d'Europe.

LE SANGLIER D'AFRIQUE

Le sanglier de l'Algérie est de tous points semblable à celui de France, dont il a la taille, la force, le caractère, les mœurs et les habitudes.

Nous avons cependant bien des fois entendu soutenir qu'il était fort loin sous le rapport du courage et de la furie de son frère d'Europe, et qu'il se laissait même tuer aussi placidement que le porc. Il y a du vrai dans cette assertion, si elle ne vise que le sanglier des marais, qui a en effet des allures débonnaires, dues à son genre de nourriture ha-

bituelle ; mais, s'il s'agit du sanglier des montagnes, grand mangeur de glands, c'est une profonde erreur; car celui-là est plus dangereux en Algérie qu'en France, et il n'a même pas besoin d'être poussé à bout pour charger avec furie les chiens, les piétons et les cavaliers.

Ce qui prouve encore que cet animal n'est pas si débonnaire qu'on veut bien le dire, c'est qu'il tient vaillamment tête au lion et à la panthère, luttant contre eux jusqu'au dernier soupir avec le courage du désespoir, et que parfois, mais bien rarement, il parvient à leur échapper.

D'où vient donc cette réputation de mansuétude si généralement adoptée? Quelle est la cause probable d'une erreur aussi manifeste? C'est que ceux qui la soutiennent comparent tacitement le sanglier aux lions et aux panthères, dont le caractère fait pâlir celui des animaux inférieurs; c'est qu'ils ne réfléchissent pas que le sanglier de France

ne doit sa réputation de brutalité qu'à l'absence d'aussi terribles voisins.

Un mot suffira pour trancher net la question : en 1854, aux environs de Krenchela (province de Constantine), on trouvait un vieux solitaire et un lion adulte étendus côte à côte sur le terrain. Ils s'étaient entre-tués dans un combat nocturne !

CHASSE DU SANGLIER

D'AFRIQUE.

Les indigènes et les Européens affûtent et surprennent ces animaux, de jour et de nuit, absolument comme nous le faisons en France. Il est toutefois une surprise nocturne, très pratiquée par les Arabes à l'époque de la maturité des céréales, qui offre une curieuse analogie avec celle que préconise Gaston Phœbus[1] pour prendre les sangliers à *veautriers,* et qui dès lors nous semble mériter une courte description.

Les Arabes, paresseux comme tous les peuples orientaux, ne chassent pas constam-

[1] *La Chasse de Gaston Phœbus,* chap. LXII.

ment le sanglier (*alouf*) en plein jour. Ainsi que nous, ils redoutent la haute température de leur climat et n'aiment à voir le soleil que lorsqu'il est tamisé par les feuilles vertes de l'olivier; ils chassent donc souvent la nuit.

Dès que la lune se montre, ils partent accompagnés de lévriers (*slouguis*) et de chiens kabyles; suivant avec précaution les broussailles qui bordent la plaine, ils explorent de l'œil et de l'oreille les champs couverts de moissons.

Quand une troupe de pachydermes maraudeurs est ainsi surprise et entourée habilement, elle essaie d'abord d'opérer sa retraite en bon ordre, les solitaires et les ragots formant l'arrière-garde et faisant bonne contenance; mais les coups de feu, les cris des hommes et les aboiements des chiens, amènent bientôt une certaine confusion, qui ne manque jamais de devenir une débandade générale lorsque les attaques combinées avec art se produisent de plusieurs côtés à la fois.

Cette manœuvre bien exécutée démoralise toujours la troupe, qui alors, coûte que coûte, fonce vers le fourré le plus voisin, laissant plusieurs victimes sur le champ de bataille.

Les Arabes, pendant le jour, ne chassent jamais l'alouf qu'à cheval et qu'à l'aide de traqueurs et de chiens du pays. Il faut alors que ces pachydermes soient rabattus dans une plaine propice à la *fantasia,* ou tout au moins dans un maquis assez clair pour permettre aux cavaliers de les poursuivre à vue et de les tirer sans entraves.

Cette opération réussit généralement, grâce à la multitude des traqueurs, à l'impétuosité opiniâtre et adroite avec laquelle ils fouillent les forts les plus épais, au vacarme diabolique qu'ils font avec leurs cris sauvages et leurs coups de *matraques* (longs bâtons), à leur parfaite connaissance des lieux et des habitudes des sangliers, et enfin à l'aide efficace des chiens qui les accompagnent.

Ajoutons encore, pour l'intelligence de ce

qui va suivre, qu'en thèse générale les cavaliers renoncent, sans hésitation aucune, à la poursuite dès que les pachydermes ont réussi à gagner *un nécha (marais fangeux couvert d'arbrisseaux)* et même à se réfugier dans un bois, fût-il bien percé et élagué, parce que leur *fantasia* ne pourrait point s'y déployer avec toute sa fougue et parce qu'alors la poudre n'y parlerait pas avec toutes ses aises.

Lorsqu'une grande chasse au sanglier est organisée, les *chefs arabes* et les indigènes de grande tente sont à cheval : les gens *de classe inférieure* font la battue.

Étonné de tout ce tumulte, le sanglier commence par se secouer paresseusement. Il hésite d'abord ; puis, harcelé de toutes parts il prend son parti, et se lance alors dans la seule direction qui ne soit pas barrée, celle de la plaine ou du maquis propice.

Les cavaliers l'y attendent : montés sur leurs chevaux de race, ils voltigent autour de lui, l'irritent, s'élancent à sa rencontre, et,

quand ils sont à quelques pas de l'alouf qui se dispose à charger, ils tournent bride lestement et se jouent de sa fureur. Ils ne se décident pour ainsi dire jamais à le tuer que lorsque sur le point de gagner un bois voisin il menace de leur échapper.

L'Arabe, qui est *le premier* de tous les cavaliers du monde, déploie une admirable adresse dans ce genre de fantasia ; mais, si c'est un jeu pour lui d'éviter le boutoir d'un sanglier, il échappe difficilement à un second ennemi venant l'attaquer à l'improviste, de flanc ou par derrière; car, au milieu de cette tempête de cris humains, il n'entend point les voix qui l'avertissent du danger, et sa vie est alors très compromise, à moins que d'autres cavaliers n'aient le temps de faire diversion en sa faveur.

Cette chasse n'a pas toujours pour théâtres les vastes plaines de l'Algérie : traqué par les Arabes et par leurs chiens, l'alouf, redoutant d'instinct les endroits découverts, parvient

souvent, quoiqu'on fasse, à s'enfoncer dans des broussailles qui le dérobent plus ou moins à la vue des chasseurs.

Ceux-ci, en pareil cas, s'élancent avec ardeur sur ses traces; pour ne pas le quitter de l'œil, ils font franchir à leurs chevaux les buissons, les rochers, les ravins. Rien ne les arrête alors. Ils ne cherchent plus à jouer avec l'animal, par crainte de le voir gagner de proche en proche un bois qui le sauverait, et, sans s'inquiéter des traqueurs et des chiens, ils tirent quand et comme ils peuvent, en poussant de grands cris.

Gagné bientôt de vitesse, entouré d'un cercle de feu et effrayé par ces stridentes clameurs, le sanglier ne sait plus quelle direction prendre; il revient sur ses pas, tourne à droite, puis à gauche; mais partout il rencontre les Arabes qui, se tordant en selle comme des serpents, tirent, chargent leurs longues armes et vocifèrent; c'est un tumulte indescriptible. Enfin l'alouf se décide : il fond

sur un cavalier isolé dont la chute peut lui ouvrir une voie de salut; mais celui-ci s'est écarté vivement; les défenses de l'animal frappent dans le vide, tandis que les balles pleuvent sur lui de toutes parts. Il s'affaisse alors sous les coups, à moins qu'il ne lui reste assez de force pour atteindre un fourré impénétrable.

Cette chasse est bien plus périlleuse dans le maquis qu'en plaine ; il arrive en effet parfois qu'un cheval, dont le pied glisse sur des pentes de rocher ou s'embarrasse dans les basses branches du laurier rose ou du lentisque, tombe entraînant son cavalier, auquel cas l'alouf, voyant une trouée, s'élance aussitôt et ne manque jamais en passant d'adresser un bon coup de boutoir à l'homme ou à sa monture.

Quoi qu'il en soit, une mort d'homme, qui vient à se produire dans ces fantasias par le fait de l'alouf ou d'un tir imprudent, n'est *qu'un imprévu admis à l'avance et pour le-*

quel on n'interrompt presque jamais la chasse.

Les trop nombreux accidents, qui ont lieu dans ces battues, ne sont pas faits pour encourager les Européens à y assister avec plaisir. Ils aiment bien mieux, et ce avec raison, chasser, tout comme en France, le sanglier à courre et à tir, soit à pied, soit à cheval, là où les bois et maquis de l'Algérie le permettent. Il est toutefois un genre très curieux de sport, qui réussit fort bien dans les vastes brousses d'Afrique, lorsqu'elles ne sont point trop épaisses et qu'elles laissent aux lévriers du pays tous les avantages de leur légèreté. Nous allons donner la parole au capitaine de cavalerie L'Huillier, qui l'a pratiqué avec succès et qui a eu l'amabilité de nous le décrire :

« Le *slougui* (*lévrier arabe de pure race*) n'a ni le nez du chien courant, ni l'odorat du chien d'arrêt; mais il excelle cependant fort bien à prendre le vent et, lorsqu'un gibier à

odeur *pénétrante* n'est qu'à quatre ou cinq cents mètres, il sait parfaitement le mettre debout.

« Je partais d'ordinaire seul avec mon spahis et, quand nous étions arrivés à l'endroit où nous espérions découvrir des sangliers, nous nous mettions en quête, les huit ou dix lévriers découplés. Lorsqu'un pas nous semblait frais, nous le suivions *dans le plus grand silence*. A mesure que nous approchions, les slouguis se mettaient à flairer la voie ; puis soudain l'un d'eux partait, et nous entendions un coup de gorge ; la bête était sur pied ! Les autres chiens ralliaient en un clin d'œil.

« Nous arrêtions nos chevaux, attendant le premier ferme pour connaître la direction de la chasse : il ne tardait point à se produire, et, guidé alors par la voix des lévriers *qui ne donnent jamais qu'à ce moment*, je volais à leur secours. Quant au spahis, il avait l'ordre formel de ne me suivre que d'assez loin.

« Parfois le sanglier parvenait à se dégager avant que je ne pusse le tirer; mais toujours alors il se voyait de nouveau arrêter à une centaine de pas plus loin.

« L'émotion de cette chasse était là, surtout avec un vieux mâle! Les lévriers, qui s'y connaissaient, l'entouraient en bondissant et en sautant. S'il en choisissait un et le chargeait, les autres se précipitaient sur ses derrières et le mordaient cruellement. Hors de lui, il se retournait; mais la bande légère s'évanouissait pour quelques secondes; puis gueules ouvertes et langues pendantes, elle reparaissait derrière chaque touffe de broussailles.

« L'animal alors reprenait haleine un instant, surveillant de son petit œil couvert le chien sur lequel il voulait s'élancer. C'était le moment que je choisissais pour faire feu. Au son de mon arme, les lévriers, pleins de confiance dans leur maître, sautaient sur l'alouf qui, frappé d'une balle sûre au défaut

de l'épaule, s'affaissait mourant sous leurs crocs.

« Je ne me souviens pas d'avoir jamais eu plus de trois fermes avant de pouvoir faire feu ; je ne tirais du reste que les mâles et presque toujours à brûle-bourre, étant à cheval et au milieu de mes chiens. Chose curieuse, les lévriers alors absorbaient tellement l'attention de l'animal que je n'ai jamais été chargé.

« Quant aux laies, mes dix slouguis en ont toujours eu raison. Je les servais au couteau, ou bien, avec l'aide de mon spahis, je les prenais vivantes, solidement liées des quatre membres et bâillonnées.

« Dans tous ces déduits cynégétiques, j'ai pu acquérir la conviction que les lévriers de race pure étaient les meilleurs à employer ; lestes et nerveux, ils se montraient fort mordants, mais aussi très habiles à fuir dès que l'alouf se retournait, l'évitant par des bonds énormes et souvent même en sautant par

dessus lui. Ces chiens-là n'étaient que rarement touchés et encore très légèrement d'habitude, tandis que ceux de sang mêlé *(berrauches)*, qui ont peut-être plus d'odorat, en voulant trop résister à l'animal et se conduire comme des mâtins, ne réussissaient qu'à se faire blesser et même tuer le plus souvent.

« J'ai dit en commençant qu'il était *nécessaire*, lorsqu'on suivait le pas, *d'observer le plus grand silence*. Cette prescription doit être suivie à la lettre pour ne pas *à l'avance* épouvanter le sanglier ; car, s'il était trop tôt mis sur pied d'effroi par le bruit, il pourrait fort bien courir toute la journée devant le chasseur *sans se laisser rejoindre*. J'ai vu souvent ce cas se produire quand il me venait trop d'amateurs ; aussi étais-je heureux de pouvoir chasser tout seul. »

Nota. — Pour compléter ce chapitre, quelques mots sur les lévriers arabes et sur les

chiens kabyles nous ont bien paru indispensables, mais nous avons pensé qu'il vaudrait mieux les placer dans les notes qui terminent ce traité.

LE LIÈVRE D'AFRIQUE

En Algérie, tout comme en France, le lièvre de plaine vaut moins que celui de montagne; mais sa taille y est plus petite et son poids dépasse rarement trois kilogrammes.

Il ne se gîte jamais en terrain découvert. Sur les versants des coteaux ou en plaine, on ne le trouve que près des ravins, au milieu des buissons, des tamarix ou des lauriers-roses qui bordent invariablement les rivières et les moindres filets d'eau. Dans le désert, il se blottit sous les touffes d'armoises, de ge-

nêts épineux, etc. Enfin il ne hante guère les grandes forêts ombreuses.

CHASSE. — Les Arabes du sud chassent le lièvre à l'oiseau ; pour le faire lever, un peloton de cavaliers, espacés de quelques mètres et ayant un ou deux fauconniers au centre, traque le terrain au pas.

Dès qu'un lièvre est sur pied, on déchaperonne un ou plusieurs oiseaux. A leur apparition dans les airs, l'animal saisi de frayeur demande son salut à une fuite rapide ou bien tente de se cacher sous les touffes d'halfa, de drine et de chihh. Ces deux moyens ne réussissent généralement point, mais il en est un troisième que la pauvre bête, en désespoir de cause, emploie parfois, c'est de se réfugier sous le ventre d'un cheval et de le suivre dans tous ses mouvements. Le faucon ne peut alors fondre sur sa victime et voltige autour du cavalier en poussant des cris de colère. On termine ce curieux spec-

tacle en saisissant le lièvre et en le lançant au loin, où il est immédiatement enserré.

Il faut voir l'animation d'un pareil vol pour s'en faire une idée exacte. Cavaliers, lièvres, oiseaux, se croisent, se coupent, se heurtent à toute allure, à toute vitesse. C'est un tourbillon, une course échevelée accomplie par des possédés qui hurlent, crient, gesticulent, et, au milieu de cet incroyable vacarme, domine cependant le rappel aigu des fauconniers à l'adresse des oiseaux qui s'égarent [1].

Chassé à courre, le lièvre d'Afrique est bien loin de déployer pour sa défense les ruses si variées et si savantes de son congénère de France. Il ne débuche en plaine que pour gagner au plus vite un autre couvert; il se rase toutefois assez souvent, mais il ne double presque jamais ses voies. Pour se dérober,

[1] Pour plus amples détails, voir *Chasses de l'Algérie* et *Notes sur les Arabes du Sud*, par le général A. Margueritte, pages 155 et suivantes.

il sautera bien sur un rocher; il ne songera point à se blottir sur la fourche basse d'un arbre. Bref, il manque totalement de fond et est incapable de tenir trois quarts d'heure devant une meute de moyenne vitesse. Lorsqu'il n'a plus la force de fuir, il se réfugie dans le premier terrier venu, voire même dans un simple trou sans s'inquiéter de son peu de profondeur.

En Algérie, quoiqu'on en dise, la chair du lièvre est excellente ; toutefois celle du lapin sauvage nous semble bien plus délicate. A ce propos, disons vite que ce dernier animal, qui est très commun en Afrique, s'y conduit de tous points comme en Espagne et en France, et qu'on l'y chasse de la même façon. Il est dès lors inutile de lui consacrer un chapitre spécial.

LA GAZELLE DORCAS

La gazelle dorcas n'atteint point la taille du chevreuil, mais elle est plus gracieuse, plus élégante, et d'une plus belle robe. Un vieux mâle a 1m,15 de long et au moins 0m,66 de hauteur au garrot; sa queue mesure 0m,35.

Les cornes varient avec le sexe ; celles des mâles sont plus fortes, et à cercles d'accroissement plus marqués.

Le nord de l'Afrique est la véritable patrie de cet animal ; toutefois il n'en habite que les steppes et le désert.

Là, on voit, à certaines époques de l'année, des troupeaux qui vont jusqu'à quarante individus, tandis qu'en d'autres saisons les bandes dépassent rarement le chiffre de huit, et que souvent même on ne rencontre que des couples isolés.

Il est extrêmement difficile d'approcher les gazelles pendant le jour, même à bon vent, car elles ont toujours lorsqu'elles se reposent à l'ombre des mimosées, une sentinelle qui, tout en broutillant, grâce à sa bonne vue, à son odorat exquis, à son extrême vigilance, déjoue toutes les surprises.

Ces animaux, admirablement doués sous tous les rapports, ont des mœurs charmantes ; ils ne sont point timides de leur nature, mais plutôt prudents et habiles à éviter le danger.

Au rebours des bêtes sauvages, noires et fauves, qui font du jour la nuit et *vice versâ*, les gazelles se couchent avec le soleil et ne vont au gagnage qu'à partir de son lever. Elles dorment d'un œil seulement, sur des

points culminants bien découverts, et leur reposée est facile à reconnaître par les espèces de chambres qu'elles s'y font, ainsi que par la quantité considérable de leurs fumées odorantes.

Le rut a lieu en août-septembre. Les mâles s'excitent au combat par leurs bêlements, et se précipitent ensuite l'un sur l'autre avec tant d'énergie qu'ils se brisent fréquemment les cornes, tandis que, calmes spectatrices, les femelles ne font entendre qu'un doux gémissement. Le vainqueur est toujours le préféré ; dès qu'il a écarté tous ses rivaux, la femelle s'approche de lui et reçoit ses caresses avec plaisir. Il la suit pas à pas, la flaire, frotte sa tête contre son cou, lui lèche la face, cherche à lui témoigner son amour de toutes les façons.

La femelle met bas à la fin de février ou dans la première quinzaine de mars ; la gestation dure cinq à six mois, son unique petit est très faible pendant les premiers jours, et

beaucoup de jeunes alors sont facilement enlevés par les Arabes, nonobstant l'extrême sollicitude de la mère. Ajoutons à cela que les nombreux carnassiers de cette région détruisent encore près de la moitié de ces animaux avant qu'ils ne courent aussi vite que leurs parents. S'il n'en était point ainsi, ces charmants quadrupèdes se multiplieraient tellement qu'ils détruiraient toute la végétation du désert.

Les jeunes gazelles dorcas s'apprivoisent vite et supportent très bien la captivité. Dans plusieurs habitations européennes, on en voit qui sont devenues de véritables animaux domestiques.

Leur nourriture se compose de pain, de foin, d'orge, et, en été, de trèfle et de fourrages verts. Elles se trouvent très bien d'une eau mélangée de son, et ne boivent guère plus d'un quart de litre dans la journée. On les régale avec du sel et même avec du tabac à fumer.

Dans les pays chauds, lorsqu'on les traite bien, elles se reproduisent volontiers. Partout ailleurs, il faut avoir grand soin de les préserver du froid, si on veut les maintenir en bonne santé, et renoncer à toute multiplication.

CHASSE DE LA GAZELLE DORCAS

Les Arabes rendent justice au mérite personnel de ce gracieux animal, et surtout à la beauté de ses yeux, ce qui ne les empêche pas de lui faire une guerre à outrance.

Lorsqu'une chasse à la gazelle est décidée, ils se réunissent à cheval en aussi grand nombre que possible. Le gros de la troupe met pied à terre dans un pli de terrain propre à le cacher, pendant que les éclaireurs vont reconnaître le troupeau.

Si leur rapport annonce que la bande est nombreuse et qu'il s'y trouve soit des femelles pleines, soit des bêtes de l'année, on forme

un relais qui va occuper les refuites connues; et, lorsque la troupe, qui doit attaquer, juge le moment venu, elle se dirige vers les gazelles, d'abord au pas, puis au trot, et elle charge dès qu'elles partent d'effroi.

Il est rare qu'avant d'arriver au relais une bête s'attarde et soit tuée. Le troupeau fuit avec ordre jusque là, les mâles formant l'arrière-garde et poussant devant eux les femelles et les faons; mais, lorsqu'ils voient sortir, comme de dessous terre, trente ou quarante cavaliers hurlant d'une façon effroyable, les animaux, dont le ventre est trop lourd ou le jarret trop faible, perdent la tête, et, malgré les coups de corne des mâles qui voudraient les sauver, restent en arrière; auquel cas, ils sont bien vite entourés par les cavaliers du relais, qui alors les fusillent à leur aise.

Si les éclaireurs ont reconnu une bande peu considérable ou dans laquelle les bêtes susceptibles d'être forcées sont en trop petit

nombre, tous les cavaliers manœuvrent de façon à l'envelopper dans un vaste cercle qui se rétrécit peu à peu.

Lorsque ce mouvement est exécuté par un chiffre suffisant de chevaux et à une allure vive, le troupeau est enfermé comme dans un parc, et il est alors tellement ahuri qu'il se presse et tourne sur lui-même au centre, sans seulement songer à fuir par les intervalles restés libres.

En pareil cas, ce n'est plus une chasse, mais une véritable boucherie, à moins (ce qui arrive souvent) que, trop pressés de se rapprocher des gazelles, les cavaliers ne gardent pas bien leurs distances et que le troupeau ne profite habilement de cette faute pour s'échapper.

Plusieurs Européens trouvent sans doute ces chasses très agréables; mais, pour y prendre part avec plaisir, il faut être habitué à manier un fusil à cheval et être assez robuste pour supporter les fatigues qu'entraînent ces courses, durant parfois une jour-

née entière, sans compter la retraite qui prend la moitié de la nuit.

« Lorsqu'un troupeau de gazelles est en vue, le chasseur tâche de le gagner au vent; il s'en rapproche ensuite à une petite allure; puis, quand il est à six ou sept cents mètres, il lance sur lui son cheval à fond de train et en arrive ainsi, en une minute ou deux, à la distance de soixante à quatre-vingts pas... C'est alors que, sans ralentir l'allure, le chasseur tire dans le principal groupe ses deux coups de fusil chargés à balle ou à chevrotines.

«Dans cette chasse, on a le double plaisir du courre et du tir; quand un bon chasseur en possède l'habitude, il est rare qu'il ne tue pas une ou deux gazelles dans le troupeau couru.

« Il y a certainement difficulté, pour nous Européens, à tirer à cheval au galop; cela tient à ce que nous y sommes bien moins exercés que les Arabes, et à nos selles, qui ne

nous isolent pas, comme les leurs, des réactions aux allures vives. Mais aussi quelle satisfaction quand on réussit! » (Général Margueritte.)

Dans le Tell, les Arabes font des battues ayant pour objet de chasser les gazelles d'une montagne à une autre. Des hommes alors, cachés sous bois ou derrière un rocher, occupent les accourres, tenant des lévriers en laisse, et, lorsque le troupeau passe à proximité, ils les lâchent sans bruit, de sorte que souvent plusieurs animaux sont portés bas d'effroi ou par surprise sans avoir été courus.

Dans le Sahara comme dans le Tell, il est excessivement rare qu'un ou deux cavaliers parviennent assez près d'une bande ou d'un couple de gazelles pour pouvoir avec succès tirer à balle. Il est cependant une curieuse façon de procéder qui peut réussir au printemps, époque à laquelle les couples sont formés. Nous allons la copier (*en abrégeant un peu*) dans les *Chasses de l'Algérie* par le

général A. Margueritte, auquel nous laissons la parole.

« Un jour, dit-il, que je chassais la gazelle vers les limites du pays des Doui-Hasseni, sur l'Oued Fdoul, je rencontrai un marabout, célèbre chasseur, du nom de Si-Aïssa. Comme je lui faisais part de mon insuccès complet, il me dit qu'il connaissait un moyen infaillible pour réussir. »

« Tu vas, ajouta-t-il, mettre pied à terre et te cacher derrière ce buisson de jujubiers; moi, j'irai chercher ces deux gazelles que tu vois là-bas (elles étaient à six cents mètres environ); je te les amènerai là, tout près; je les ferai passer à cette touffe d'armoise qui est à quinze pas de ton buisson. »

« Très incrédule d'abord, je finis par accepter et je me cachai de mon mieux.

« Si-Aïssa s'en fut au petit trot, emmenant avec lui le cavalier qui conduisait mon cheval. Il prit à gauche, laissant les deux gazelles à sa droite, comme s'il ne s'en occupait

pas. Parvenu à environ douze cents mètres, il obliqua à droite, mit les deux gazelles entre lui et moi, puis s'en rapprocha en marchant au pas. Celles-ci, à mesure que Si-Aïssa venait vers elles, se mirent en mouvement, à une petite allure; n'étant pas trop poussées, elles trottinaient, marchaient, s'arrêtaient, allaient dans un sens, puis dans l'autre, excepté, bien entendu, du côté du rabatteur.

« Celui-ci, selon que les gazelles inclinaient trop à droite ou à gauche de la ligne qu'il voulait leur faire suivre, faisait des changements de direction, s'éloignait même pour leur donner plus de confiance, et reprenait son manège.

« C'est ainsi que, par des mouvements qu'il communiquait aux gazelles avec un tact extraordinaire et une parfaite intuition de leurs allures, Si-Aïssa les amena au point indiqué. Je tuai le mâle, mais j'étais tellement ébahi que je ne songeai pas à doubler sur sa compagne. »

Le général A. Margueritte ajoute que, grâce au même procédé, le marabout conduisit plusieurs fois des outardes à bonne portée de son arme.

Les indigènes affûtent les gazelles lorsqu'elles vont se désaltérer. Une fois l'abreuvoir reconnu bien fréquenté, l'Arabe se cache à proximité, sous des broussailles ou derrière un tronc d'arbre, à bon vent, et là, immobile et respirant à peine, il attend...

Voici les gazelles: il fait feu... toujours sur le chef de bande qui marche en tête, afin de jeter la confusion et l'incertitude parmi les autres, qui parfois attendent alors un second coup. Lorsque cette chance se présente, on en profite pour abattre une femelle qui a des petits; ceux-ci, restant autour de leur mère à pousser des cris plaintifs au lieu de fuir avec le troupeau, sont faciles à prendre.

Enfin un chasseur isolé, et surtout bien monté, réussit souvent à tuer une ou deux gazelles en pays découvert. Lorsqu'il voit une

bande, il s'approche avec circonspection et au pas, sans avoir l'air de s'en occuper; parvenu à cinq ou six cents mètres de distance au plus, il charge à fond de train et, à 80 mètres sans arrêter son cheval, il envoie ses deux balles au milieu du groupe le plus épais.

La chair de la gazelle, quoique un peu sèche, est excellente; celle surtout des bêtes de sept à huit mois ne laisse véritablement rien à désirer.

LE SPRINGBOCK EUCHORE

L'antilope sauteur, que les Arabes appellent *Fechtal* ou Bagar-Ouerch, doit être la *chèvre sautante* de Buffon, la *gazelle à bourse*, le prounk ou *springbock euchore* des colons du Cap.

Cet animal a tous les caractères de la gazelle, mais il s'en distingue par l'absence d'une touffe de poils au niveau du carpe. Il a environ 0m,80 de haut et près de 1m,50 de long ; ses cornes nouées sont en forme de lyre.

Il est nomade comme les tribus du sud de

l'Algérie, qu'il suit dans leurs déplacements. Au printemps, en été et en automne, on le trouve sur les hauts plateaux qui touchent au Sahara vers le nord. Aux premiers froids, il descend dans la région des sables.

Ces mammifères voyagent par troupeaux de plusieurs centaines et se tiennent toujours en terrain découvert.

Tout porte à croire que leurs mœurs, habitudes et régime, diffèrent bien peu de ceux des gazelles dorcas ; il en est de même de leur vitesse et de leur fond, qui sont tels que ni lévriers ni chevaux ne sauraient les forcer.

Chasse. — « Lorsqu'ils aperçoivent un petit
« nombre de cavaliers, au lieu de les fuir, ils
« viennent à eux, et, précédés d'un mâle qui
« paraît être le chef du troupeau, ils défilent
« au trot, à trente ou quarante mètres des cava-
« liers, qui ne peuvent leur envoyer qu'une
« décharge pendant le défilé ; car, à la
« première détonation, le troupeau fuit avec

« une vitesse incroyable. » Cette espèce de bravade nous semble bien singulière chez des animaux aussi prudents et aussi habiles à éviter le danger, nous n'y croyons donc point malgré l'affirmation de Jules Gérard.

Quoi qu'il en soit, les Arabes ne chassent *fructueusement*, selon nous, les *chèvres sautantes* que quand ils s'y prennent de la même façon que pour les gazelles dorcas.

La chair du springbock ne diffère pas sensiblement de celle de la gazelle; on la dit néanmoins plus savoureuse.

DU MOUFLON A MANCHETTES

ET DE SA NATURE

Cette espèce, dit A.-E. Brehm, semble faire le passage des chèvres aux moutons; quelques naturalistes même la rangent parmi les premières. Elle n'a ni les fossettes lacrymales, ni le chanfrein du mouton, bien qu'elle en offre le port et la stature. Elle porte une forte crinière qui naît du cou et tombe sur la poitrine jusqu'aux articulations, ce qui lui a valu le nom de mouflon à manchettes. Ses cornes, qui diffèrent de celles des chèvres malgré qu'elles en rappellent encore le type, ont à peu près $0^m,66$ de longueur; elles sont

à quatre faces à leur base, comprimées supérieurement et marquées d'un sillon profond à leur face externe ; elles se dirigent d'abord en haut, puis se recourbent en arrière. Les femelles d'ordinaire n'en offrent que des rudiments.

Le poil, semblable à celui des chèvres, est raide et court, sauf à la crinière et à la touffe qui termine la queue. Le dos est roux fauve ou jaune foncé, un peu tacheté ; le bout des poils est blanc, ainsi que le ventre et la face interne des membres ; enfin une raie foncée occupe le milieu du dos.

Un mâle adulte mesure 2^m de long, et sa hauteur au garrot atteint souvent $1^m,15$.

Ce bel animal habite, dans la province de Constantine, le versant sud des montagnes de l'Aurès. Au dire des Arabes, on le verrait encore dans les steppes avoisinantes et dans le désert de sable de Wadi-Sinf. A l'ouest, il se trouve sur le Djbel-Amour et, dans la

province d'Oran, sur le versant sud du Djebel-Sidi-Scheick. Enfin on peut affirmer, en thèse générale, qu'au Maroc comme en Algérie les mouflons abondent sur tous les sommets de l'Atlas, pourvu qu'ils soient impraticables ou du moins très peu fréquentés.

De jour, ces animaux se tiennent habituellement parmi les rochers les plus élevés, où l'on ne peut parvenir qu'en passant au milieu des *éboulis*, ce qui rend leur chasse très pénible, peu fructueuse et grosse de périls.

« Ils ne vivent pas en troupeaux comme
« les autres ovidés et s'isolent d'habitude ; ce
« n'est qu'au moment du rut, en novembre,
« dit A.-E. Brehm, que quelques femelles,
« ayant à leur tête un bélier, se réunissent
« pour un certain nombre de jours. » Cette assertion est *trop absolue*, d'abord parce qu'on a vu et chassé, au milieu de janvier, près de Tebessa, des troupeaux de cinq à huit individus ; puis, parce que les vieux béliers sont *seuls* à s'isoler de suite après le rut, et

qu'enfin les jeunes ne le font jamais qu'au cours de l'été.

Les mâles, durant l'époque du rut, se livrent des combats acharnés. On ne saurait alors ce qu'il faut le plus admirer de la persévérance avec laquelle ils restent très longtemps, la tête baissée, appuyés l'un contre l'autre, ou de la fureur, de l'élan, avec lesquels ils se chargent, ou enfin de la solidité de leur cornes, qui résistent à des chocs capables de briser le crâne d'un éléphant.

Quatre ou cinq mois après le rut, la brebis met bas un ou deux petits, qui restent avec elle cent cinquante jours environ, c'est-à-dire presque jusqu'à la période suivante des amours.

Le mouflon à manchettes, comme les chèvres et les moutons sauvages, se nourrit, en été, de plantes alpines; en hiver, de lichens et d'herbes sèches. Peut-être, dit Brehm, broute-t-il les moissons. En tout cas, cet animal descend invariablement en plaine

après le coucher du soleil, y pâture toute la nuit et ne commence que vers l'aube à regagner la montagne.

Pris jeunes, ces animaux s'apprivoisent très vite, et c'est parmi eux que se recrutent toujours des sujets pour les ménageries et les muséums. Il est à noter que, devenus vieux, les mâles se montrent invariablement d'une humeur peu accommodante, et qu'alors, dans un enclos, leurs coups de tête ne sont point sans danger, même à l'égard des hommes.

CHASSE DU MOUFLON

Cet animal, allant d'une façon régulière, la nuit, au gagnage en plaine, on a basé sur cette habitude une sorte de traque ou de rabat qu'exécutent quelques cavaliers, prenant à dos les mouflons à la pâture et les poussant vers les hauteurs rocheuses, où se sont embusqués, en silence et bien avant le jour, quelques tireurs.

Cette chasse matinale est bien plus fructueuse que celle qui consiste à poursuivre de jour ces animaux sur les sommets les plus abruptes, comme on le fait en Europe à l'en-

contre du chamois ou du bouquetin, et, de plus, on n'y court point les sérieux dangers que présentent les éboulis.

En plaine, par surprise, on pourrait peut-être prendre le mouflon à cheval avec des lévriers. Il est, en effet, à remarquer que cet animal, dont les bonds sont parfois prodigieux et pour qui un rocher de quatre à cinq mètres de haut n'est pas un obstacle, se fatigue assez promptement sur un terrain horizontal, où il ne déploye qu'une vitesse bien inférieure à celle des antilopes. Dans la montagne, en revanche, il est fort difficile à joindre, attendu que, comme un oiseau, il franchit avec aisance les ravins, quelque larges et abrupts qu'ils soient. Il faut surtout l'admirer quand il surmonte un obstacle en deux ou trois bonds, prenant pied, on ne sait comment, sur les parois lisses et verticales d'un rocher.

Les Arabes tuent le mouflon à l'affût, soit en forêt, soit à l'abreuvoir accoutumé ; ils se

cachent pour cela dans des trous artificiels qu'ils recouvrent avec le plus grand soin d'halfa tout frais.

Les montagnards, en dépit de sa rareté, le prennent encore assez souvent aux collets, les jeunes principalement.

On doit toujours tirer le mouflon à balle franche ; les plombs moulés ne suffisent pas à le jeter bas, si on le tire à plus d'une douzaine de mètres. Il possède en effet une vitalité incroyable, et, blessé à mort, il continue à courir jusqu'à ce qu'il tombe raide. Aussi faut-il avoir bien soin de le suivre au sang avec la plus grande constance.

La chair de cet animal a le goût de celle du cerf, mais elle est bien plus délicate. On donne toujours, avec raison, la préférence au gigot.

LE PORC-ÉPIC COMMUN

Le porc-épic *à crête* ou commun se distingue des autres espèces par sa crinière et ses piquants longs et forts. Il est plus grand que le blaireau, et ses dards le font paraître encore plus gros qu'il n'est réellement.

Sa taille est de $0^m,66$ de long, et sa queue de $0^m,16$; il a $0^m,25$ de hauteur au garrot, et pèse de 10 à 15 kilogrammes.

C'est un animal fort curieux à étudier en détail; mais, comme tout le monde le connaît parfaitement de vue, nous nous bornerons à dire ici qu'un muscle *peaucier* grand et vi-

goureux, capable de fortes et rapides contractions, lui permet presque instantanément de dresser ou de coucher ses dards, qui tombent facilement ou restent implantés dans le corps du quadrupède qui a voulu le saisir au repos.. De là est venu la fable du porc-épic *lançant* ses piquants à ses ennemis.

On trouve cet animal (*hystrix cristata*) en Europe dans la campagne de Rome, dans les Calabres, en Sicile et en Grèce ; mais sa véritable patrie, c'est l'Afrique du Nord, Tunis et Tripoli ; seulement là, il ne s'éloigne jamais beaucoup des côtes méditerranéennes.

Il mène une vie triste et solitaire, passant toute la journée dans un terrier bas et profond, qu'il a creusé lui-même en plaine ou qu'il a découvert et approprié sur le versant d'une montagne dans une cavité rocheuse naturelle et à étroite entrée. Ce n'est que très exceptionnellement qu'on le voit de jour, à courte distance de son trou, s'aventurer dans les broussailles ; car, d'habitude, il ne rôde

que la nuit pour chercher sa nourriture.

Il mange des plantes de toute espèce, notamment des chardons, des racines, des fruits, des fleurs, l'écorce des arbres. Coupant une plante avec ses dents, il la tient de ses pattes de devant lorsqu'il la dévore.

Le porc-épic n'est ni vif ni adroit dans ses mouvements ; sa marche est lente et sa course peu rapide. Il creuse fort bien, mais pas assez vite pour échapper à un ennemi agile. Bien qu'il dorme *longuement* l'automne et l'hiver dans son terrier, on ne peut pas dire qu'il ait le véritable *sommeil hivernal*.

Les facultés de cet animal sont très bornées ; c'est à peine si on peut parler de son intelligence. L'odorat est chez lui le sens le plus parfait. Il a l'ouïe et la vue des plus obtuses.

Lorsque l'on surprend un porc-épic hors de son terrier, il dresse la tête en menaçant, hérisse ses dards, fait un bruit tout particulier en les frottant les uns contre les autres, trépigne de ses pattes de derrière, et pousse,

dès qu'on le saisit, un sourd grognement, comme le porc. Malgré ces apparences redoutables, on voit bien vite qu'on n'a réellement affaire qu'à un être tout à fait inoffensif, timide, fuyant l'homme et ne songeant pas le moins du monde à se défendre avec ses fortes dents. Ses piquants ne blessent que quand on le touche imprudemment au lieu de l'enlever par la crinière, lorsque, comme le hérisson, il s'est roulé en boule.

Le rut a lieu d'ordinaire en janvier. Le couple alors se reforme pour une période de huit à neuf semaines.

Après une gestation de soixante et quelques jours, la femelle met bas de deux à quatre petits sur une couche moelleuse de feuilles et de racines bien organisée dans son terrier. Ils naissent avec les yeux ouverts et sont revêtus de piquants courts, mous, collés au corps, qui durcissent bientôt et croissent très rapidement. Dès que les jeunes peuvent trouver eux-mêmes leur nourriture, ils quit-

tent leur mère et deviennent indépendants.

Pris en bas âge, cet animal s'apprivoise vite, reconnaît son maître et le suit comme un chien ; mais il ne perd jamais sa timidité innée. Avec quelques soins, il est facile de le conserver une dizaine d'années. On le nourrit de carottes, de pommes de terre, de choux, de salades, et, notamment, de fruits qu'il préfère à tout. Il peut se passer d'eau s'il ne mange que des feuilles ou des herbages succulents ; s'il est à un régime sec, un peu de liquide doit absolument lui être donné.

Dans un appartement, il ronge tous les bois et peut blesser avec ses piquants ; on ne doit donc le garder que dans une enceinte pavée et entourée d'un mur ou d'une grille métallique, auquel cas il faut encore lui ménager un terrier où il puisse de jour reposer en paix.

La chair du porc-épic sauvage est succulente, de haut et bon goût. Nous en avons

mangé maintes fois en Kabylie, et toujours avec grand plaisir; quelques personnes cependant lui reprochent d'être trop grasse.

CHASSE DU PORC-ÉPIC

On ne saurait dire que le porc-épic soit un animal bien nuisible ; nulle part, il n'est commun, et les quelques dégâts qu'il peut causer dans les jardins, aux alentours de son terrier, sont à peine à considérer, car il s'établit constamment le plus loin possible de l'homme. Et, néanmoins, partout on le chasse avec ardeur !

Quelques colons le déterrent en plaine ; d'autres l'affûtent par le clair de lune et le tirent avec du zéro à cause de sa cuirasse résistante ; d'aucuns le prennent dans des

trappes placées à l'entrée de son terrier; la plupart enfin le capturent à l'aide de solides collets en laiton tendus sur sa frayée qui est toujours bien visible. C'est à ces derniers qu'on impute la rareté actuelle de ce gibier autour des centres de population.

Les indigènes s'emparent du porc-épic de plusieurs manières ; nous allons toutes les passer en revue.

Dans la *Chasse au lion (pages 144 et suivantes)*, J. Gérard mentionne plusieurs clubs de Constantine adonnés à cette poursuite, en disant que leurs membres sont d'origine Kabyle, qu'ils fument *le hatchich* jusqu'à en perdre la raison, et que, méprisés pour cela, ils perdent tout droit, dans leurs expéditions, à l'hospitalité traditionnelle. Nous croyons que la véritable cause du mauvais accueil fait dans les douars ou villages à ces chasseurs provient surtout de la triste réputation que certaines habitudes de maraude leur ont justement value.

Quoi qu'il en soit, vers la fin de l'hiver, au jour convenu, huit à dix hommes de chacun de ces clubs rivaux partent, précédés de baudets portant les outils nécessaires avec les munitions de bouche et accompagnés de quelques couples de chiens griffons. Chaque chasseur est armé d'un bâton de 1m,65 de long, à l'extrémité duquel est adapté un morceau de fer en forme de lance avec des dents comme celles d'une scie. C'est l'instrument destiné à embrocher l'animal et à le tirer hors du trou.

Des marteaux en fer de toutes les formes et dimensions ornent la ceinture des plus robustes, qui ont pour mission d'élargir l'entrée du souterrain située d'ordinaire au pied d'un rocher, afin de livrer passage à un enfant de dix à douze ans, choisi exprès pour sa maigreur et l'effilement de sa taille. Couvert des pieds à la tête d'un vêtement collant de peau qui lui sert de cuirasse, il se glisse dans le terrier, transperce avec sa lance barbelée et

retire à reculons l'animal qui mord le fer à belles dents.

Chaque groupe, muni des renseignements obtenus par son club, gagne la région choisie; là, grâce à l'observation attentive des lieux, à l'aide efficace des griffons et à la présence des piquants semés sur les frayées, il reconnaît promptement les terriers qui sont habités.

Les déterrer n'est pas toujours facile, et, assez souvent, ce n'est qu'après plusieurs jours de siège et de travaux pénibles qu'on s'empare de l'animal. Il arrive cependant quelquefois que les voies sont si étroites et les parois du rocher si dures que, malgré les pinces, les marteaux et la passion des travailleurs, l'enfant ne peut atteindre le dernier réduit du porc-épic et qu'il faut alors renoncer à sa capture.

Chaque expédition dure quinze jours au plus. Il va sans dire que le gibier doit être rapporté, quelque soit son état de putréfaction, la palme n'étant donnée au club

victorieux qu'après examen des victimes.

Comme ils ne font que deux ou trois campagnes par an, *les hatcheichia*, pour se tenir en haleine ainsi que leurs chiens, chassent les hérissons jusqu'à l'aube, quand le ciel est serein et que la lune est belle.

Les indigènes employent volontiers le quatre en chiffre ; sachant que l'animal a *la vie dure,* ils ont grand soin de ne se servir que d'une pierre très lourde. L'engin, amorcé avec des fruits, se place toujours sur la frayée habituelle que quelques dards dénoncent invariablement.

Ils prennent aussi le porc-épic d'une singulière façon qui mérite d'être signalée. Choisissant un chêne-liège de la grosseur du trou qui sert d'entrée au terrier, ils en détachent l'écorce sur une longueur de 1m,30 environ, ce qui leur procure un cylindre creux. Cela fait, ils laissent complètement libre l'extrémité, qui doit s'adapter juste au trou et lui faire suite, et ferment l'autre avec une épaisse

rondelle en bois, de même diamètre que le cylindre intérieur, mais percée à son centre d'une ouverture égale au quart de sa surface.

Le porc-épic, qui aime à prendre la clé des champs vers le soir, s'engage sans méfiance dans ce couloir bien ficelé et attaché solidement; mais, arrivé au bout, il ne peut ni avancer ni reculer, ses dards s'opposant à cette dernière manœuvre. Il s'agite alors avec violence et, si n'était l'affûteur qui ne lui en laisse pas le temps, il aurait bientôt raison de l'obstacle-fenêtre avec sa bonne mâchoire.

Les Kabyles, dont le pays est la véritable patrie du porc-épic, savent également le prendre à l'aide de leurs bâtons et de quelques chiens. Lorsque cet animal s'est attardé de jour dans les broussailles où il a été aperçu, on court bien vite et sans bruit murer les ouvertures du terrier; puis, le bâton au poing, les chasseurs se placent sur les côtés de la route qu'il suit habituellement pour y rentrer. Pour plus de précaution, chaque ouverture

est gardée par un homme muni de son matraque.

Ces dispositions prises en silence, on lâche les chiens qui mettent la bête debout et qui l'obligent à courir vers son refuge habituel; mais, comme son chemin est bordé de chasseurs, elle reçoit un coup de bâton de chacun d'eux, et il est bien rare qu'elle ne soit point assommée avant de parvenir près des gardiens du terrier.

Les Kabyles chassent encore au bâton et au panier le porc-épic par un ciel serein et par une belle lune.

Vers minuit, quand on s'est bien assuré de la sortie de l'animal, on place à l'ouverture du terrier (*s'il y en a plusieurs autres, on les obstrue solidement*) une espèce de panier à deux bouches, nommé *cheudira*[1]; l'une de ces bouches, de la grosseur de la tête du porc-épic, s'engage dans l'intérieur du trou,

[1] Confectionné avec du diss ou de l'halfa.

tandis que la seconde doit en affleurer l'extérieur. Cette dernière est entourée de mailles de cordes dans lesquelles passe une solide ficelle dont le bout est tenu par un chasseur blotti près du souterrain.

Lorsque le porc-épic, chassé comme de jour, ne tombe pas sous les coups de bâton *(ce qui se présente souvent la nuit)*, il se précipite dans le panier et engage sa tête dans la petite bouche ; mais le reste du corps ne saurait passer ; à ce moment même, le chasseur embusqué tire fortement sur la ficelle et ferme ainsi la grande bouche de la cheudira. L'animal alors est prisonnier, et il ne reste plus qu'à retirer promptement l'espèce de bourse où il se débat en vain.

DU SINGE ALGÉRIEN

ET DE SA NATURE

Le singe de l'Algérie doit être le cercopithèque gris-vert ou grivet des naturalistes ; on le nomme aussi tota.

Il est de couleur vert-sombre. Les membres et la queue sont d'une teinte plus grise que le reste du corps ; la partie interne de ces membres et l'abdomen se teintent de blanc. La peau nue de la face, des oreilles et des mains, est noire et tachetée de ces teintes d'un violet-foncé qui se rencontrent chez la plupart des singes. De chaque côté de la tête, les poils blancs se dressent comme des favo-

ris et donnent à l'animal une physionomie éveillée.

Le plus grand singe *vert* que nous ayons pu bien examiner à l'état de liberté dans la Kabylie nous a paru mesurer au moins $0^m,70$ de hauteur, étant assis sur son derrière. C'était évidemment un patriarche.

Ces animaux *frileux* ne se tiennent guère que dans les montagnes plus ou moins boisées qui avoisinent les côtes de la Méditerranée, parce qu'il y règne une température douce pendant l'hiver. On les trouve par suite en assez grandes bandes aux environs de Dellys, Bougie, Djijely, Collo, Philippeville, Bône, etc. Il doit s'en trouver aussi entre Alger et Oran et au Maroc. Ce sont sans doute les mêmes singes que l'on voit à Gibraltar, où les Anglais ne veulent pas qu'on les tire.

Dans les bandes (car on les voit bien rarement par familles), c'est le plus fort qui est l'unique chef ; pour se faire obéir, il a ses

dents et ses bras, dont il use volontiers. Mais, en retour, il doit veiller à la sécurité de ses sujets. Hâtons-nous de le dire, il remplit cette fonction avec une vigilance telle que les surprises sont excessivement rares.

Quand une bande est à la maraude, les singes détachent prestement les grains de maïs, de sorgho, ou les fruits et en bourrent le plus qu'ils peuvent leurs abajoues ; après quoi, ils deviennent difficiles sur le choix de la nourriture, et c'est alors qu'ils causent de sérieux dommages, parce qu'ils ne mangent pas la dixième partie de leur cueillette.

En cas d'alerte signalée par un cri inimitable, tremblant et chevrotant du chef, tous s'assemblent ; chaque mère appelle son enfant, et la troupe est instantanément prête à fuir. Toutefois alors chaque individu ne manque jamais de saisir en hâte autant de fruits qu'il croit pouvoir en emporter, quitte à en lâcher les neuf dixièmes si l'ennemi le serre de trop près. Poursuivis, ils se dirigent

toujours sur la forêt où il leur est facile de se soustraire à la vue en grimpant sur les arbres et en passant à travers des buissons les plus épineux.

Les jeunes singes sont joueurs et essentiellement grimaciers, tandis que les vieux se montrent réservés et d'un caractère passablement irascible.

On ne connaît pas au juste les époques des amours, la durée de la gestation et le chiffre de la portée. On sait seulement qu'en toute saison on trouve dans les bandes des nourrissons, des jeunes et des adultes.

Ces animaux ont la plus grande frayeur des reptiles, surtout des serpents. Aussi, lorsqu'ils veulent piller un nid d'oiseau établi dans quelque creux, prennent-ils les plus grandes précautions, de peur d'y rencontrer un de ces ophidiens.

Ils sont beaucoup trop agiles pour tomber sous les griffes des mammifères carnassiers, qui ne peuvent les saisir que par surprise aux

endroits où ils viennent boire d'habitude. Quant aux oiseaux de proie, ils reculent presque toujours en présence de la bande qui leur ferait avec ensemble un bien mauvais accueil.

Des observations faites avec soin sur un assez grand nombre de singes *verts* tenus en captivité ont établi que chacun d'eux avait son caractère propre. L'un était querelleur et méchant ; l'autre paraissait toujours content et doux ; un troisième se montrait morose, un quatrième constamment gai ; celui-ci était tranquille et simple ; celui-là, plein de malice, ne songeait qu'à faire de mauvais coups. Tous, sans exception, s'accordaient à jouer de malins tours aux animaux qui leur étaient supérieurs en taille, tandis qu'ils protégeaient volontiers et soignaient même les faibles.

CHASSE DU SINGE VERT

Presque toutes les bandes de singes verts sont cantonnées, comme nous l'avons dit plus haut, le long des côtes, c'est-à dire en pays Kabyle. Or ces montagnards, à l'inverse des Arabes, sont d'infatigables travailleurs; ils cultivent avec amour leurs champs, jardins et vergers, et tout naturellement ils tiennent à récolter. Force leur est donc d'essayer de tous les moyens possibles pour diminuer cette engeance pillarde.

Ils tendent des collets, qui ne réussissent guère avec ces animaux; ils en tuent quel-

ques-uns à l'affût, et ils ont même sur certains points tenté de les détruire avec l'arsenic ; mais tout cela ne diminue que fort peu le chiffre des ravageurs, et il faut faire bonne garde tout le jour si on ne veut point se voir dévaster.

Nous avons cependant ouï dire qu'en Kabylie on obtenait de bons résultats avec le piège original qui suit : on fixe solidement dans le sol un vase de terre cuite, à ventre rebondi, terminé par un goulot dans lequel l'animal peut assez facilement introduire sa main vide, et au fond on dépose des cosses de caroubier, des figues sèches, etc.

Notez bien que, pour réussir de suite, il est presque essentiel que les singes voient travailler le piègeur, et que cette condition est ordinairement remplie parce que ces animaux, bien que demeurant invisibles, voient tout ce qui se passe dans leur voisinage.

Le Kabyle est à peine parti que le singe, très curieux de sa nature, se hâte de venir

examiner son travail. Il plonge sans hésiter son bras dans le vase et saisit vivement deux ou trois fruits; mais, comme alors il ne peut retirer sa main pleine et ne veut lâcher ce qu'il tient, il se fâche et se démène en criant de colère.

Soigneusement blotti à proximité, le piègeur accourt en faisant grand bruit pour achever de faire perdre la tête au pauvre animal, dont il s'empare tout vivant avec adresse en l'emmaillotant dans son burnous, quand toutefois il ne se borne pas à l'assommer de suite.

Les Européens, qui cultivent des fermes dans le voisinage d'une bande de singes, sont obligés, comme les Kabyles, de garder toute la journée leurs récoltes et de repousser ces animaux à coups de fusil. Quant aux chasseurs, ils ont assez rarement l'heur de faire feu sur un singe. Et puis à quoi bon ? La chair de ce simili-homme n'est pas mangeable; sans compter qu'à moins d'y être con-

traint par des travaux scientifiques, on répugne bien vite à ces meurtres; il semble en effet qu'on vient de tuer un enfant ou un adolescent, et l'image de l'animal mourant vous poursuit toujours comme un remords.

Nous avons eu, en 1858, aux environs de Bougie, la chance bien rare de chasser à courre et à tir un singe vert égaré sans doute.

Lancée par trois chiens courants dans une épaisse brousaille fortement ravinée, mais entièrement dépourvue d'arbres, une vieille guenon randonnait pendant plus de cinq quarts d'heure. Après plusieurs à vue, elle faisait enfin ferme dans un énorme buisson presque impénétrable et elle maintenait fort bien à distance nos toutous qui étaient très mordants. Il fallut en finir presque à bout portant avec un coup de feu.

Cette bête, dont nous avons encore le masque, avait perdu, on ne sait où, dans un piège peut-être, sa trace droite de derrière.

La blessure était parfaitement cicatrisée, et l'animal en courant s'appuyait très bien sur le moignon.

NOTES DIVERSES

Nous avons dit, au chapitre du sanglier, que nous traiterions ici des chiens, auxiliaires fort utiles et même souvent indispensables dans les chasses africaines. Cette promesse, nous allons tout naturellement la tenir.

LE CHIEN KABYLE

Cet animal forme une race *unique* et dont la ressemblance est la même par toute l'Algérie; il a complètement l'aspect du chien sauvage.

De la taille de nos chiens de berger en France, il possède une robe d'un blanc sale ou rougeâtre, des poils longs et touffus, et a pour fouet un superbe panache. Ses oreilles droites semblent établir sa parenté avec le chacal; comme ce dernier, il porte dans sa gueule étroite, mais forte, deux rangées de dents très aiguës. Son poil raide se hérisse dans la colère partout où les blessures et les frottements des genêts épineux ne l'ont point emporté.

Préposé à la garde de la tente chez l'Arabe, du gourbi ou de la maison chez le Kabyle, il fait du jour la nuit et *vice versâ*; son rôle étant d'aboyer pour faire voir qu'on veille, il commence au crépuscule et ne se tait que le matin. Sa vigilance du reste n'est pas infaillible, car elle n'empêche ni les vengeances et vols nocturnes, ni les larcins amoureux.

Le douar arabe étant d'habitude composé de huit à dix tentes et chacune d'elles possédant quatre à cinq chiens, on a là en permanence une meute toute prête et *toujours affamée* de trente à quarante individus.

Dans les batailles qu'ils se livrent entre eux, le vaincu, s'il ne peut se relever assez tôt, est étranglé et dévoré par la bande, sans que jamais les maîtres interviennent; les vieux chiens finissent toujours ainsi.

Ces animaux, qui gardent encore le bétail au pâturage, sont avec les lévriers les seuls auxiliaires des indigènes dans leurs chasses. Ils ne passent pas précisément pour intrépides; mais tous les veneurs savent que le chien est ce que le fait son maître.

Entre les mains de rudes batteurs de bois, comme on en rencontre assez fréquemment chez les montagnards, ils deviennent aussi hardis qu'eux; grâce à la curée chaude, ils attaquent franchement le sanglier; on les amène même à chasser la panthère avec entrain.

Jadis les Arabes, après une partie de chasse, laissaient insoucieusement les bêtes noires tuées sur le terrain, et leurs chiens pouvaient s'en donner à cœur joie. Aujourd'hui, il n'en va plus de même, il leur faut se contenter des intestins qu'on remplace de suite par des plantes aromatiques, parce que le sanglier se vend au marché voisin et que l'Arabe tient à l'argent plus que jamais.

LE SLOUGUI

Les indigènes ne se servent pas seulement de lévriers pour chasser l'alouf; ils leur font aussi courir le lièvre et la gazelle.

Le lévrier par excellence, le slougui de race pure, est hors de prix et partant très rare en Algérie; on ne le rencontre plus guère que dans les grandes familles indigènes, nobles et riches.

Il est d'un fauve clair uniforme; sa tête extrêmement allongée a l'os frontal tout à fait saillant. Un peu moins haut que le bâtard (*berrauche*), il est admirablement conformé pour la course. Celui qui vient de la Tunisie ou du Maroc obtient toujours la préférence des amateurs, quoiqu'il se montre très méchant, même vis-à-vis des hommes.

Dans leur langage imagé, les Arabes lui donnent un nom qui exprime sa qualité par excellence, *khefif* (léger). Ils lui reconnaissent avec raison de l'odorat, au bâtard surtout. Ils ont la singulière manie de le marquer d'une étoile au front; mais ce n'est pas celle du berger, bien que toutes leurs légendes fassent tenir avec succès à cet animal l'emploi de messager galant.

L'imagination des Arabes, grâce à leur vie contemplative, s'égare dans les nuages et leur fait souvent croire à l'existence d'êtres anormaux; le lamtte est un produit des rêves qui hantent leur cerveau.

LE LAMTTE

Cet animal *fabuleux* est pour les chasseurs des tribus sahariennes, ce que sont pour les marins *le Voltigeur hollandais*, *le Vaisseau maudit*, etc. On serait fort mal venu près d'eux à émettre le plus léger doute sur son existence.

Il n'a qu'une patte, marche toujours au galop et est infatigable. Sa vitesse dépasse celle des meilleurs chevaux et des lévriers les plus rapides. Il a la vue perçante et est tellement sauvage qu'on ne peut jamais l'approcher.

Pour s'en rendre maître, il faut découvrir l'arbre contre lequel il dort ; on scie presque complètement cet arbre, et l'animal, en venant se coucher, le renverse et tombe alors avec lui. Comme il n'a qu'une patte, il ne peut se relever, et le chasseur le tient à sa merci. Seulement, on n'a pas encore trouvé l'arbre...!

Si nous voulions relater ici toutes les croyances superstitieuses des Arabes, il nous faudrait écrire un livre de trois à quatre cents pages. Bornons-nous donc à mentionner brièvement les préjugés fabuleux ayant cours sur les animaux qui sont l'objet de la présente étude.

« Quand on parle du loup, on en voit la queue.» Ce proverbe français a son pendant en Algérie ; l'Arabe croirait évoquer le lion et s'exposer à sa colère, s'il le désignait sur le terrain par son vrai nom, *sba*. Pour rien au monde, il ne se risquerait à l'indiquer silencieusement du doigt, quand il l'a en vue.

Les griffes de cet animal, ses dents, sa graisse et même sa queue sont l'objet de singulières croyances ; quant à son cœur, les femmes le font manger par leurs enfants mâles pour les rendre braves.

Une panthère femelle, à l'époque du rut, vient-elle à ne pas manger pendant quelques jours ! vite, le bruit court qu'elle fait le *Ramadan*, et *tous* le croient.

Si on parvient à mêler un peu de cervelle d'hyène aux aliments que mange une jeune fille nubile, elle ne manque jamais de devenir folle d'amour. Les Arabes disent même que la cervelle du mulet produit aussi un trouble marqué dans l'intelligence humaine.

Chez plusieurs tribus Kabyles, entre Djijely et Bougie, les femmes enceintes portent, en guise d'amulette pendue à leur cou, la patte droite du porc-épic, dans le ferme espoir qu'elle leur procurera infailliblement une délivrance prompte et heureuse.

Comme quelques personnes, abusées par les contes fantastiques d'un chasseur vaniteux sur le lion, pourraient bien trouver par trop dénigrante l'opinion de d'Orbigny sur ce bel animal, nous mettrons sous leurs yeux l'appréciation qu'en fait Benjamin Gastineau [1] :

[1] *Chasses au lion et à la panthère en Afrique*, Paris, 1863 ; ibrairie de S. Hachette et Cie, 14, rue Pierre-Sarrazin.

« La chasse à la panthère offre infiniment plus de
« dangers et de difficultés que celle du lion. Rien n'est
« plus débonnaire que le lion, ce pendant de l'ours
« Martin des Pyrénées, auquel les bergers pyrénéens
« donnent des coups de houlette. Les chasseurs euro-
« péens prennent le lion au piège comme un renard
« surprend une poule; quelques-uns l'assassinent tout
« à leur aise et conquièrent sans périls sérieux les lau-
« riers de saint Hubert. » (Chap. vi).

« Le lion est l'animal débonnaire et magnanime par
« excellence. Il se livre, tombe dans tous les pièges, ne
« craint rien, ne doute de rien, ne prévoit rien. Mais la
« panthère n'est ni aussi noble, ni aussi courageuse, ni
« aussi large dans ses allures, elle se laisse difficilement
« surprendre et surprend souvent; aussi est-elle plus
« rarement tuée. » (Chap. viii.)

LA LOUTRE COMMUNE

Les loutres, dit A.-E. Brehm, sont répandues sur toute la surface de la terre, à l'exception de la Nouvelle-Hollande et des contrées polaires.

Nous avons vu maintes fois des loutres dans les lacs saumâtres de l'Algérie, mais rarement sur les rivières, et toujours nous avons reconnu leur *identité* complète avec la loutre commune d'Europe.

C'est pour cela qu'il n'a pas été question de cet animal dans le cours de notre traité.

LA GERBOISE D'ÉGYPTE

Ce rat *quasi* bipède a *presque* la tête du lièvre, les moustaches de l'écureuil, le groin du porc, le corps et les pattes de devant de la souris, les pattes de derrière d'un oiseau et la queue du loir. Ses jambes de devant sont très courtes, tandis que celles de derrière se montrent six fois plus longues.

C'est un charmant petit animal de $0^m,18$ de longueur, dont la queue mesure $0^m,22$, ou $0^m,26$ même, y compris les poils. Ses oreilles, qui ont environ le tiers de la longueur de la tête, sont couvertes en dehors de petits poils fauves, en dedans de poils encore plus courts et plus fins. La queue, nettement pennée, est d'un jaune fauve à sa partie supérieure, blanchâtre à sa partie inférieure, noire et blanche à sa partie terminale. Enfin la gerboise a le dos gris couleur de sable, marqué de noir; le ventre et une large bande, qui limite les cuisses en arrière, blancs.

Ces animaux habitent en Afrique les plaines sèches découvertes, les steppes, les sables du désert, peuplant ainsi les pays les plus arides, où il semble impossible qu'ils trouvent de quoi se nourrir. Néanmoins, et parfois en très grandes bandes, on les rencontre dans ces contrées recouvertes seulement d'une herbe tranchante (l'halfa, *poa cynosuroïdes*), vivant là avec le ganga et l'alouette du désert qui, malgré les graines et les insectes, paraissent cependant toujours affamés.

Leur principale nourriture consiste en tubercules et en racines qu'ils déterrent. Ils mangent aussi des feuilles, des fruits, des graines, de la charogne même, et se montrent très friands d'insectes.

Rien de gentil, de délicat comme cet animal avec ses longues pattes de derrière, sa longue queue à bouquets, son pelage café au lait, son ventre aussi blanc que l'hermine, et ses yeux d'un noir miroitant! D'ordinaire, il s'assied pour manger, il porte la nourriture à la bouche de la même façon que l'écureuil.

Ces bêtes élégantes se creusent dans la terre des couloirs ramifiés, peu profonds, où elles se retirent au moindre danger. Toute la bande travaille à ces habitations. Elles se logent quelquefois dans les murs d'argile des maisons abondonnées.

Leurs habitudes sont nocturnes, aussi ne commencent-elles leurs pérégrinations qu'au coucher du soleil.

Parfois, cependant, on peut les voir assises où jouant hors du terrier au moment de la plus grande chaleur du jour, tandis qu'aucun autre animal n'ose dans tout le désert se montrer à cette heure. En revanche, elles sont très sensibles au froid et à l'humidité. Quand la température baisse, elles se renferment dans leur demeure et tombent dans un engourdissement analogue au sommeil hivernal des animaux du Nord.

Lorsque ces enfants du désert se meuvent, on croirait voir des oiseaux. Leurs mouvements se succèdent avec une rapidité incroyable.

Les gerboises marchent-elles tranquillement, elles mettent une patte devant l'autre; se hâtent-elles, ce sont alors des bonds qui se suivent de si près, que l'on dirait un oiseau qui vole.

Un bond succède à l'autre sans qu'on puisse remarquer le temps d'arrêt. Dans le saut, elles ont le corps un peu penché, les pattes de devant rapprochées et étendues en avant, la queue dirigée en arrière et faisant équilibre. Vues à quelque distance, on les prendrait volontiers pour des flèches empennées qui traversent l'air.

On ne sait rien de positif sur la reproduction des gerboises. Les Arabes disent bien qu'elles font un nid dans la partie la plus profonde de leur terrier, qu'elles le revêtent avec les poils arrachés de leur ventre, et qu'elles y mettent bas de deux à quatre petits ; mais leurs observations auraient grand besoin d'être sérieusement contrôlées.

A part l'homme, ces animaux ont peu d'ennemis naturels, il n'y a guère que le fenec et le caracal qui leur fassent la chasse; mais les serpents venimeux sont bien plus redoutables pour leurs colonies qu'ils dépeuplent rapidement aussitôt qu'ils ont pénétré dans les terriers.

CHASSE DES GERBOISES

« Les peuplades du désert font activement la chasse aux gerboises, dont ils estiment beaucoup la chair, dit A.-E. Brehm; ils prennent ces animaux vivants ou les tuent lorsqu'ils sortent de leurs terriers. Le procédé qu'ils emploient est très simple.

« Armés d'un grand et fort bâton, ils se rendent à une ville de rats (*comme ils disent*) ; bouchent les ouvertures, à l'exception de quelques-unes au devant desquelles ils placent un filet; puis, ils introduisent leur bâton dans les couloirs et les effondrent. Les gerboises qui se sont réfugiées dans la partie la plus profonde du terrier, se voyant menacées, essayent de s'enfuir par un des couloirs restés libres, et s'empêtrent dans les filets ou simplement dans les burnous que les Arabes ont étendus à l'entrée de ces couloirs. On en prend ainsi de dix à vingt en une fois, que l'on peut conserver vivantes. »

Quelques indigènes les capturent dans des pièges; quant au fusil, son emploi semble par trop brutal pour une si gentille petite bête que la sarbacane suffit à tuer.

Les gerboises et les rats zébrés creusent de nombreuses galeries souterraines dans les plateaux du Sud, et ces galeries occasionnent, lors des chasses à la gazelle et à l'autruche, quand on n'y prend pas garde, des chutes dangereuses, les pieds des coursiers y entrant jusqu'aux genoux. Les Arabes disent alors que leurs chevaux qui font panache en ce cas sur leurs cavaliers, ont butté dans une ville de rats (*medinet et firan*).

La chair des gerboises, très délicate et très fine, est un peu fade; elle a besoin d'être relevée par quelques condiments.

Ces animaux ne peuvent être maniés qu'avec une très grande adresse; il faut bien se garder de les saisir par les pattes de derrière, parce qu'ils leur impriment parfois une secousse qui les brise net. Leur transport ne peut se faire sans avaries que dans de minces filets ou des cages rembourrées avec soin.

Logées dans une chambre assez vaste, dix à douze gerboises se montrent toujours très inoffensives et très confiantes dès le premier jour, on peut les toucher et les caresser, sans qu'elles cherchent à s'enfuir. La bonne harmonie règne constamment entre elles.

Les graines sèches paraissent leur convenir; elles mangent aussi avec plaisir les carottes, les raves, les racines, diverses espèces de fruits, des choux, des herbes, des fleurs, notamment les feuilles de rose.

Nota. — Nous avons pensé être agréable au lecteur en lui faisant connaître ce curieux enfant du désert, qu'on ne peut conserver chez nous *qu'en serre chaude*.

Le hérisson de l'Algérie est *de tous points* semblable à celui d'Europe. On ne le trouve jamais dans le désert.

UN MOT SUR LE SERVAL

« L'once et le chat-tigre se ressemblent tellement en Algérie que, sauf l'inégalité de la taille et quelque légère différence dans les lignes de leur pelage, ces animaux, qui ont les mêmes habitudes, peuvent être facilement confondus.

« Cependant, l'once, que les Arabes appellent *fahed*, sert pour ainsi dire de transition de la panthère au chat-tigre. Sa robe est tachetée comme celle de la panthère, mais elle est de couleur plus obscure et son poil est plus grossier. Sa queue est relativement plus longue et sa mâchoire bien moins puissante. » (*Récits et Chasses d'Algérie*, par E.-V. Fenech.

A notre avis, l'once de Fenech n'est point autre que le serval; seulement ce dernier animal varie tellement avec l'âge dans son pelage et dans ses mouchetures qu'il n'est pas étonnant qu'on ait voulu trouver en lui *deux bêtes distinctes*.

Nous avons toutefois vu, près de Bougie, à 70 mètres environ de distance, un chat un peu moins long et aussi haut que le serval dont le poil rutilant était marbré de taches noires, larges et fort irrégulières de forme; mais malheureusement nous n'avons pu parvenir à le joindre dans le fourré.

TABLE DES MATIÈRES

CONTENUES DANS CET OUVRAGE

Pages.

AVERTISSEMENT.	I
Du lion de Barbarie et de sa nature.	1
Chasse du lion de Barbarie.	24
De la panthère et de sa nature.	35
Chasse de la panthère.	49
Le serval proprement dit.	55
Le lynx-caracal.	59
L'hyène rayée.	65
Chasse de l'hyène rayée.	71
Le chacal commun.	75
Chasse du chacal commun.	81
Le renard caama.	83
Le Fenec zerda.	85
La mangouste ichneumon.	89
La genette vulgaire.	95
Le cerf de Barbarie.	99
Le sanglier d'Afrique.	103
Chasse du sanglier d'Afrique.	108
Le lièvre d'Afrique et sa chasse.	121
La gazelle dorcas.	125

Chasse de la gazelle dorcas.	134
Le springbock euchore	141
Du mouflon à manchettes et de sa nature	145
Chasse du mouflon.	152
Le porc-épic commun.	155
Chasse du porc-épic.	161
Du singe algérien et de sa nature.	169
Chasse du singe vert.	175
Notes diverses.	181

ÉVREUX, IMPRIMERIE DE CH. HÉRISSEY

www.ingramcontent.com/pod-product-compliance
Lightning Source LLC
Chambersburg PA
CBHW071536220526
45469CB00003B/797